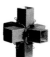 此书献给热爱设计专业的同学们

序

　　《高等艺术设计课程改革实验丛书》推出后不久再版，鞭策之褒，善意之贬，纷至沓来，更有热情同道者纷纷加入编撰行列，使之有了续编与拓展的可能，这正是我们期待的结果。

　　中国的设计教育处在关键的历史转折期，面临着发展、改革、提高等诸多的问题与挑战。课程是大学学习的主体，除了必备的硬件建设外，体现先进教学理念的课程建设更加重要，办学目标与办学思想最终必须体现在课程教学之中。当前，不少设计院校都将教学改革的重心移向以课程体系、结构、内容和教学方法为主要目标的课程改革上，以促进教学质量的提高。而且时下进行的"全国本科教育水平评估"已将教学改革与课程建设列为评估的核心指标体系，这也将使设计专业教育走上正轨。因此，策划本丛书的思想和对本丛书的内容定位正符合教学改革发展的大方向。

　　本丛书第一批6卷问世后，听取了各方意见，并在编撰第二批7卷的过程中不断完善与提高。当然，我们将保持该丛书策划的初衷，即体现突出课题、强化过程的鲜明特色。实践证明，这种教学方式越来越受到师生们的认可。另外，本丛书坚持开放性原则，聚集了来自不同院校、不同专业教师的教学思想与方法，呈现了多元化的教学风格，这也是本丛书的一大特色。当然，从课程教学规律出发，从艺术设计专业的特点着眼，所有的课程改革与实验都应该处理好相对稳定与必然发展之间的关系，但归属只有一个：那就是建设适应社会发展需求的课程体系，始终保持课程教学的时代性、先进性和特色化。

叶 苹
《高等艺术设计课程改革实验丛书》编委会　主编
2005 年
无锡惠山

⌐ 高等艺术设计课程改革实验丛书　　　　　　　　　　　　•叶 丹 著

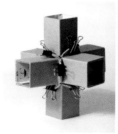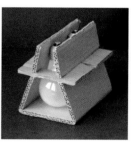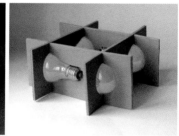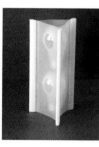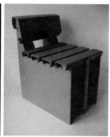

中国建筑工业出版社

形 态 创 造 力

形态基础设计课程

Form Creative Power

特别鸣谢
参与本课程教学的
杭州电子科技大学
机电工程学院
工业设计020121、030121班的同学们
以及工业设计研究室朋友们
由于他们的勤奋和支持使我的课程教学做得更好
还要感谢
中国美术学院的吴晓淇和陈立勋、浙江大学的彭韧先生
对本书的写作提出了许多建设性意见

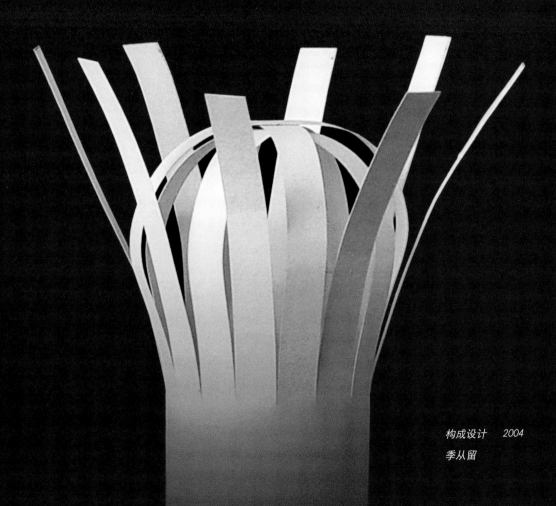

构成设计　2004
季从留

CONTENTS
目 录

序 ... 叶苹
序 ... 吴晓淇
导论 ... 7

第一部分　形态创造 17
　课题一：纸筒的表情 17
　课题二：层面构成体 25

第二部分　机能造型 33
　课题三：人体支撑物 33
　课题四：孔明锁 43
　课题五：灯泡 63

第三部分　材质语言 85
　课题六：为自己设计 85
　课题七：光线造型 101

工业设计基础教育刍议 115
后记 .. 126

序

　　形态创造力，初看到这个书名，似乎觉得与当下风行的各种"力"同出一辙，仔细一读发现这是一本将设计基础与专业设计教学相关联、强化设计思维训练的课题集成。这不禁勾起了我去年在德国学习时的感悟，国际一流的设计院校都把设计的基础训练课题直接指向未来的设计实践，重点则围绕着设计思维的开发而展开。而且这类课程都是由具有丰富教学经验和实际设计经验的教授担任，比如经常来我国讲学的斯图加特造型艺术学院院长克劳斯·雷曼教授就常年主讲基础设计课程。

　　上个世纪80年代初，由包豪斯开创的基础训练课程"三大构成"引进我国。20多年来，成了我国艺术设计基础教学的主干课程。但在"引进消化"的同时，此课程长期以来没有得到相应的发展与创新。时至今日，"三大构成"由于内容贫乏单调、长期重复、缺乏设计意识而受到普遍质疑。越来越多的设计院校认识到了构成课的局限性，对此课程的改革与创新作了各种尝试。"形态创造力"正是在这样的背景下作出的教学探索：把构成原理、方法等基本要素转化为一系列具有人文理念、多维视角、操作性强，集知识性、趣味性为一体的课题训练。更为重要的是把基础训练建立在设计思维与未来设计链接的关系中，这对我国工业设计教育的改革具有实际意义。

　　同窗老友叶丹，当年以优异成绩留校，后投入商海从事实际设计事务近十年。重返教学岗位后，又全身心投入到工业设计教学上。依我看，正是在社会上从事过设计实务的经历，使得他对工业设计基础教学的改革有更多的针对性和领悟力。"形态创造力"作为他设计基础教学的"阶段性成果"结集成书，与设计教育界交流，实为一件很有意义的事。我本无资格为其书作序，这里只作其书的简要介绍，权以为序。

<div style="text-align:right">

中国美术学院教授

2005年6月28日

</div>

导论

形态创造能力是工业设计师最重要的专业能力。因此，对造型能力的培养是工业设计教学的基本任务之一。培养的方法和手段随着时代的演进，人们的观念一直在变化。比如通过学习绘画和图案，在对自然的观察和描绘过程中，在头脑中建立起"形"的概念，这对正确把握形体和描绘形体有很大帮助。所以国内在招收艺术类工业设计学生时还保留考绘画能力作为录取的标准。近十年来，计算机技术的发展在设计教学中，尤其在表现手段上提供了更大的自由空间。但在如何培养创造形态的能力上，我国的设计教育还有许多基础研究工作要做。

我国的工业设计教育基本上分为艺术类和工科类。艺术类学生由于在上大学之前均接受过不同程度的绘画训练，一般认为具有较强的形象表现和想像能力；而工科类学生在上大学前没有受过绘画基础的训练，甚至是在对工业设计的专业性质不了解的情况下进入专业学习的，普遍认为工科学生擅长理性思维而缺乏形象思维和表现能力。如果按照这样的思维定势，工科工业设计的学生今后走向社会只能在机械制图、计算机绘图等有限领域里有所作为了，产品造型设计的任务只能由艺术类的毕业生来担当了。发达国家的工业设计教育同样存在两种培养模式，实践证明正是这种多样性给工业设计的学科发展和社会需求开拓了更大的空间。所以，针对工科工业设计特点的培养模式、教学方法的研究尤为重要。

本书所展示的内容就是工科工业设计"基础形态设计"的实验教学成果。涵盖两门基础课教学内容：立体构成和基础设计（共100学时）。前置专业基础课是：素描（100学时）、平面构成（50学时）、色彩设计方法学（88学时）。

一、形态创造力的教学思考

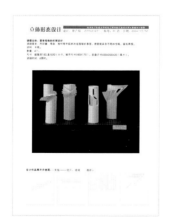

1988年，我在无锡轻工业学院（现江南大学）工业设计系任教，当年是第一次在高考理科生中录取工业设计学生。记得当时在学校内外，对这种工科型工业设计的培养模式有很大的争议。持反对意见的认为，绘画是造型设计的基础，要在四年时间里提高绘画水平是很难的，很有可能在毕业时"设计"没学好，高分进入大学的数理化和外语水平也不如同辈的理工科学生，今后走上社会就没有竞争力等等。当时无锡轻院工业设计系已有四个艺术类设计专业：产品、包装、室内和服装设计，一幢三层的造型楼里几乎全是"未来的

《高等艺术设计课程改革实验丛书》
形态创造力/导论
Form Creative Power

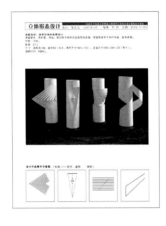

艺术家"。所以，当我刚开始给工科班上"造型基础课"时，明显感觉到这个班的学生是这幢小楼里的"另类"：课堂气氛不够活跃，主动与我探讨课题和交流的比较少，学习上比较被动。刚开始我还不理解，这个班的学生都是以高分进入大学的，学习的自觉性和热情应该具备，但在课堂教学中反映不出来。几堂课下来，通过与他们沟通交流，发现这种学习上被动的主要原因是专业学习上的自卑感。素描色彩一路画过来，样样不如艺术类的同学画得好，对专业课程的设计作业更加缺乏自信。可想而知，这些本来在升学竞争中具有比较优势的学生，在不同的评价体系中成了劣势，思想上背负着过重的包袱，怎么可能在学习上表现出主动性？

针对这些问题，除了在课堂上阐明了绘画和设计的关系外，对课题作业上作了重新设计：这些课题不需要借助其他参考资料，也就是没有参照系，只要发挥天性中的想像力，以及勤奋地动手尝试，来探索造型的可能性。目的是通过一系列训练，逐步摆脱现存"范例"，获得自由创造"自己作品"的勇气。由于全是根据自己的感觉做出来的东西，而且没有任何外来的标准来限制他们，最后的作业令艺术类的同学都对他们刮目相看，学习自信心也随之提高了。其中有些作业发表在《建筑画》和《实用美术》专业杂志上。十几年过去了，这个班的大部分学生在各个院校工业设计专业当教师。当年遭到众多非议的工科型工业设计培养模式现在越来越普及化。在我国上千所院校开设工业设计专业中，大部分是"工科型"的。

"基础造型设计"或称"立体构成"的课程体系是上个世纪80年代从国外引进，成为我国工业设计教育的主干课程。重新审视该课程的创立者——瑞士教育家、包豪斯设计学院基础课教师约翰·伊顿的教学理念，对我们重新评价该课程是有意义的。伊顿认为：在教授基础造型课

仿生设计　　2004
汤海斌

时，最根本的是在性情各异，才华不同的学生中激起不同的反响，使得他们的设计活动适合各自的个性。并认为这是酝酿有益于新产品产生的创造性气氛的惟一方法。伊顿发现：具有不同个性的学生在学习时所表现出的才能，自然会沿着不同的道路发展，发挥出适合于各自性格的才华：有的学生在明暗方面呈现出很强的能力；有的在形态、节奏感方面有优越表现；还有的在色彩、均衡、质感、空间、立体感等方面发挥出各自的独特性。伊顿能辨别出谁是"明暗型"、谁是"节奏型"、或是"金属型"、"玻璃型"学生等。一般而言，几种才能交织在一起才能决定一个人的特性。运用教授学生表现活动的方法，能挖掘出学生的潜力，启发出他们的个性，使得他们专业化的造型活动与个人的才华与志趣结合在一起。在《造型与形式构成》一书中，伊顿阐明了他的教育思想："首先应解放和加强学生的想像力与创造力，注重技术的自由发挥。做到了这一点，才能进一步考虑技术配合实际社会的需要，最后还可能介绍商业上的考虑。只有这样，学生的创作才能对实际社会与经济发展有所贡献。相反，一开始就要求学生注重市场需求，研究现实社会所需要的技术，这种急功近利的教育方法不可能培养出创造力与进取心很强的造型艺术家。如果在造型艺术研究上导入新的观念，那么肉体的、感觉的、精神的和智力的各种素质都应具备而且和谐并用。这种做法在很大程度上决定了我在包豪斯教学时的课程内容与教学方法。最根本的是要把学生培养成一个全面发展的，富有使命感的创造型人才。"[1] 伊顿教学理念的启发意义是：想像力和创造力是学生全面发展的基本动力。

按照人类文化学理论，具有正常思维能力的人都具备创造的潜质，关键是怎样把这些潜在的能力开发出来。所以我认为：

艺术类和理工科学生是人为的区分，本质上都具备"创造"的潜质，艺术类学生由于"提前"接受绘画训练，仅仅在表达能力上略占优势；

艺术类学生擅长形象思维，而理工科学生擅长理性思维的

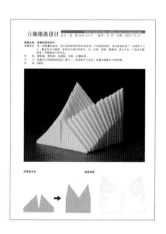

观点有失偏颇。事实上理工科学生中形象思维活跃的也大有人在。从心理学角度来讲，形象思维和理性思维仅仅是人类思维的两个方面，都可以进入创造性思维的层次。

在设计基础教学中首先要研究培养创造能力的方法和手段。美国艺术中心设计学院工业设计系主任霍尔提出教师最大的努力是去鼓励学生对事物的好奇心与主动探求问题的学习态度。我发现，创造能力的培养与直觉、想像力、持续能力及知识的组合相关。创造力相当程度地依赖于想象力的丰富与直觉的敏捷，对于绝大多数学生来说，激发直觉与想像力即是激发了创造力。但相当多的想像并没有能够以"创造"的形式成型，主要是我们在课程教学中概念性的东西太多，提供想像力基础的、启发心智的内容太少。因此，对"设计基础课程"本身的设计中把"课题"作为一个激发点，启发和鼓励学生将其延展、组合成相关的概念和形式。在这中间，课程教学作为一个过程在时间上保证了一种"持续力"，让教与学双方在一定时间内把"想像力"转化成可视的形态。所以，在强调想像力重要的同时，要注重启发、组合能力和持续力在课程教学中的重要性。

二、课程架构

自上个世纪末以来，计算机辅助设计和互联网技术的发展，使建筑设计、工业设计和平面设计等领域在设计传达上发生了革命性的变化，也深刻地影响着设计教育。在这之前，大学四年的专业学习中，一半时间是设计表达的技法训练，毕业设计的大部分时间都用在绘制效果图和版面制作上。今天的计算机辅助设计大大缩短了在表达上的时间，可以把大量时间用在设计构思和方案提出上。但不容乐观的是，在当今的设计教育中有过于依赖于计算机表现技术的趋势，把手段当目的，教与学双方更有兴

《高等艺术设计课程改革实验丛书》
形态创造力/导论

Form Creative Power

趣在技法上下功夫，以致形成了技法比"设计"重要，漂亮的效果图比对设计原创的探索更重要。

在这里并不是排斥计算机辅助设计。事实上，设计表现能力的培养始终是设计教育的重要课题，因为这是作为一个设计师必须具备的专业技能。但创新能力的培养对设计教育来说更为重要，尤其是在基础设计教学中，把开发学生的原创能力，激发直觉敏感和想像力作为课程设计的出发点。正如莫里斯·德·索斯马兹在《视觉形态设计基础》中给基础设计下的结论是："我们关于基础训练的概念需要发展，开发个人基于实际而不是基于理论的探究精神，对每一个实际问题坚持追求特殊的解决方法。我们需要把重点放在关于材料和构成的原理进行直觉和分析的工作中去，而判断正是依赖于这种初始的印象。"[2]

基础形态设计课程分为三个单元：形态创造、机能造型和材质语言。

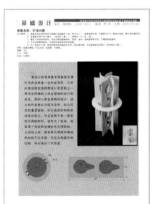

形态创造——基础造型训练阶段。用最普通的材料（如纸材），最简单的加工手段，在短时间内做大量简洁明了的立体造型。在课题训练中培养对材料加工、变化与组合的过程中创造新形态的思维方法。在这个阶段，学生的直觉判断能力、审美能力是在动手的过程中自我提炼、不断完善的。

机能造型——用廉价易加工的材料设计带机能（物理机能和心理机能）的构成体。训练学生在材料、结构、加工手段和与人的关系等众多因素中，找出产生新形象的可能性。

材质语言——分为限定材料和非限定材料两个课题作材料造型。限定材料的课题要求是普通材料，通过巧妙设计加工产生新的用途，在这以前没有现成的产品可以参照。非限定材料课题要求能发现"材料的魅力"，鼓励"勇于实验"、"善于发现"精神，发现和探索材料的实验性和超越实用价值的意义。

对"基础设计课程"的设计基于以下观念：

1 放弃现成的"经验"和样板,在动手制作的体验中获得创造的勇气和信心,不提倡用现成的资料来作设计的参照物,也不拿"名作"作标准来衡量学生作业。

2 受材料现有用途的影响,要重新发现和理解构成材料,发现的意义在于是创造的开始。在课题设计上既要有发挥的余地又要有新鲜感。老课题容易产生模仿的原因是有太多的"样板",而新课题更具探索性挑战性。

3 结构上的完整、合理和简洁包含在审美判断中,提倡结构上的完美而不作附加的装饰设计。

4 设计的观念是向前发展的,理性思维和感性思维是思维的两个方面,都能进入到创造性的造型活动中去,所以在课题设计中没有"艺术型"与"工科型"之分。

5 重动手能力轻"理论",重过程轻结果,重课题中的发现,轻课题本身。

三、课题设计

我国工业设计教育从国外引进课程体系,到制定比较完整的教学大纲,经历了二十多年的时间。仔细考察在这些课程体系下的教学内容,会发现教学内容和手段缺乏原创性等问题:对引进课题缺乏变通能力,设计课程无"设计"意识,从授课讲义到作业题目到处有"模仿"的痕迹等等,对工业设计教育的可持续发展形成了巨大的危害。这些现象早已引起设计教育界有识人士的关注。近年来,中央美术学院、南京艺术学院和江南大学等院校对"课题设计"的教学研究和实验,就是对上述问题积极思考的结果。

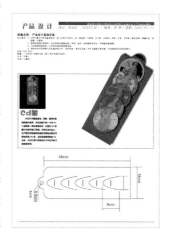

先进的教育理念,完整的教学大纲,最后都必须在具体的课程教学中得到实施。而设计教学中对课题的设计是教学成效的关键因素之一。南京艺术学院邬烈炎教授在《艺术设计课题实验教学丛书》中对"课题设计"作了精辟的论述:"课题作为课程及教学实施的主要方式,居于课程的核心地位,没有课题,课程就没有了用以传达信息、表达意义、说明价值

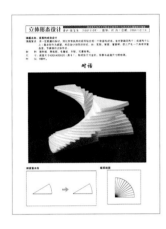

的媒介。将课程内容的原理、规则、方法等知识要素转化为可操作的课题，设计成可实施的作业，使课程形态得以呈现的本体方式，是课程内容进一步得以深化的表现形式，也是课程优化的具体途径。在课题中，融合了'教什么'和'怎么教'两个问题。显然，一组客体可以成为课程要旨的聚焦点，所有知识内容方面的课程诉求都被解析为课题中的目标、要求、方法、程序、体裁、技能与效果等，都融入了每一个具体要求与展开细节。"[3]

"形态创造力"中的"课题设计"基于以下几点：

（1） 原创性

所谓的原创性，就是课题本身具有独特的视角。学生在完成课题设计的过程中，对设计经验、绘画经验和资料的依赖程度较少。一般地讲，设计原理和法则由于人类几千年文化的积淀都成了"经典"，设计观念随着时代的演进会产生变化，而设计课题作为设计教育中的具体体现也会随着人们观念的变化而变化。作为教师要想把设计基础教学搞得富有成果，对课题的原创性设计就非常有必要。目前国内大量的基础设计教育类出版物中，要么是拷贝国外最新资料，而在反映国内教学成果的内容中互相模仿占大多数。为什么会产生这种现象，很大原因就是"题目"的雷同。设计题又不是数学题，一个题目做了一二十年，雷同就成了"正常现象"。当然，强调课题的"原创性"，不是要创造原理和法则，而是把这些因素转化成具有新的视角、新的表达方式和操作手段的"课题"形式。

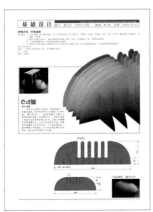

本书中的"孔明锁"课题，就是借用了中国传统智力玩具的结构概念，设计"三向度"的连接。孔明锁（或称孔明榫）在数学、拓朴学、建筑、雕塑等领域是重要的研究课

题，要在十多个课时中设计一个孔明锁的创新结构是难以做到的。但在这个时间段内，对这种结构学习、研究，进一步引发设计其他的连接结构是能做到的。名为"孔明锁"，只是引导学生对这种结构的关注和兴趣，由于课题的新鲜，没有现存可模仿的资料，避免了盲目抄袭。好奇心和挑战性促使学生们投入了很大的热情，其中金军同学利用放长假的时间，在家乡做了五个方案，其中一个设计就很有创意。

课题设计的"原创性"，还包括对"旧课题"的变换和发展出新的概念。早几年，德国斯图加特造型艺术学院院长克劳斯·雷曼教授在国内的几所院校中上过"稳定的多面体"的课题设计，通过多次在各院校中重复拷贝已成了国内工业设计院校中的"经典课题"了。长此以往，从国外引进的课程，如果在我们的教学中缺乏变化和发展能力的话，就会走向程式化而显得僵化，进而在设计课上缺乏"设计"意识，"创新"就仅仅是一句响亮的口号。

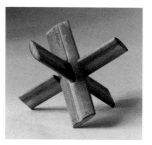

孔明锁课题　　2005
金军

（2） 操作性

操作性的意义在于"课题"能够在现实的条件下可以完成。我们在谈到中外工业设计教育的比较时，往往会羡慕发达国家设计院校里的设计实验车间和设备。在感叹这些差距时我们必须面对现实，课题设计要在材料、资金、设备、课时安排等方面符合现实，不然就无法在课程教学中实施。比如材料，必须是便宜而容易获得，并且能使学生可以自由地做了又拆，拆了又做，不断产生新鲜的构思。在时间的控制上也要有"操作性"，现在的专业课学时非常有限，学生投入到专业学习上的时间并不多，要在一定的时间段内完成像样的课题设计同样需要智慧。

（3） 实验性

在设计课题时要有一定的延展性，课题仅仅是一个引发点，学生可以将其生成相关概念。课题的实验性具体表现在：没有"答案"范围，也不知道有多少个结果，更没有"标准答案"。工科工业设计的学生从小学到大学都是一路"考"过

《高等艺术设计课程改革实验丛书》
形态创造力/导论
Form Creative Power

来的成功者。在大一大二时，习惯在考试和做习题时寻找"标准答案"。在史论课上，我特别强调独立思考的重要性，书上的论点不一定都正确，要有自己的思考和观点，但碰到考论述题时还是有大部分同学死背条条框框，其心理是怕出错。所以在设计课上要打破这种"怕出错"的心理，课题本身就必须是多维视角，允许有这样或那样的"出格"，甚至允许在实验中失败，不以成败论英雄，只要是有益的探索都能得到鼓励。在"控制光线"的课题中，为了要追寻一个独特的"光线"效果，李广同学走遍了材料市场，尝试了许多材料都失败了，最后终于在菜市场找到了最能体现心中那份感觉的材料：鸡蛋再生纸模，设计出名为《喷发》的作品。

本书是基于上述教学理念的具体实践，也是对工科工业设计基础教学课程改革的一种探索。以"课题设计"的方式呈现在读者面前，比较真实地反映了课程教学的内容和方式。这些课题中有新的内容，也有"旧"的题目，新的课题也是在成熟的教育体系中产生的。进行基础教学的改革就是为了更好促进设计教育体系的不断完善。

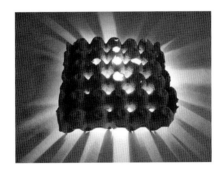

喷发　　2004
控制光线课题
李广

注释：

[1]　约翰·伊顿．造型与形式构成．天津人民美术出版社,1990

[2]　[英]莫里斯·德·索斯马兹．基本设计：视觉形态动力学．上海人民美术出版社,1989

[3]　邬烈炎．来自观念的形式．南京：江苏美术出版社,2004

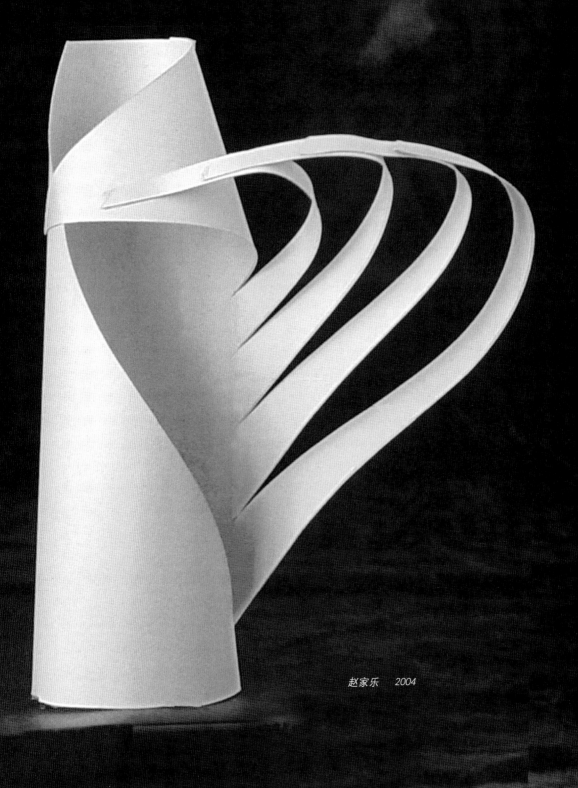

赵家乐　　2004

第一部分　　形态创造

课题一：纸筒的表情

课题提示及要求：

1．用切开、弯曲、折叠等手段来改造纸筒的表面，使纸筒表现出不同的表情。

2．设计中所涉及到"形"的大小、长短、方向等因素，这些因素不存在绝对的标准，因为每一个形态单元都是受视觉环境和正在形成的内部关系所影响，创作时要在直觉和判断力的引导下逐步成型。

3．本课题的关键是锻炼直觉判断能力，在动手做的过程中，找到产生形态的机会。避免事先想一个"形"再制作出来，其结果往往是概念的、程式化和缺乏想像力的。

材料： 白卡纸和黑卡纸。（限定材料）

数量： 草稿10个，选择其中4个作正稿。

尺寸： 纸筒高180，直径50（白卡纸展开尺寸：180 × 170）；

　　　　底盘尺寸400 × 200 × 20（黑卡纸）。

时间： 9课时。

《高等艺术设计课程改革实验丛书》
形态创造力／形态创造
Form Creative Power

从今天起我们一起来研究立体形态的设计，"立体"比"平面"多了一个"维度"。具体的说在平面课上，同学们所做的作业不管是手绘的还是电脑制作的，最后都是表现在一张纸上。而立体课程上的每一个作业都是看得见摸得着的立体作品。你有再绝妙的构思，如果不能用材料做出来，别人看不到你脑子里的想法，这个"作品"还是不存在。表达的能力也就是动手制作的能力是工业设计师最基本的专业能力。我希望通过这次课程训练，每个人都能做到"心灵手巧"。这个词听上去好像很轻松，但要做到是要下一番苦功的。相信同学们能做到这一点。

在平面课上有一个课题叫"矛盾空间"的图形设计，有几位同学做得相当出色。试想一下，在立体课上，老师如果出类似的课题，同学们能做出来吗？告诉大家，在平面上做"矛盾空间"是一种创意手段，而在立体造型中做"矛盾空间"那是违背科学。立体设计与平面设计的区别在于：立体设计都要用具体的材料比如纸、木材、塑料、石膏、金属等等实实在在表现出来，使这些材料成型，还要通过借助一定的技术和工具。所以大家还需配备一个工具箱，里面要有五金工具、美工刀、胶水、胶带纸、夹子等等。

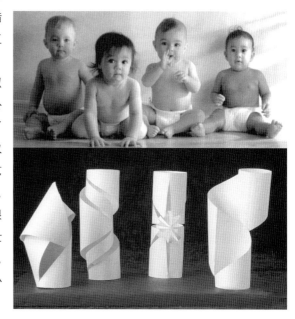

同学们可能会提出这样的问题，在学校里应该学设计理论以及表达创意的方法，至于产品制作今后可以包给专业的模型制作公司，这个问题听上去很有道理。大家应该记得我在"工业设计概论"课上讲过，包豪斯学院校长格罗皮乌斯当年曾经考虑过在学院内取消"教授制"，而改为"师徒制"。这是出于他的办学理念："把艺术设计才能和工艺制作劳动结合起来。"这在今天还具有指导意义。英国皇家艺术学院造型艺术系主任赫克斯利说得更具体："手和眼的训练，对人的知觉规律、材料本质、材料成型规律的认识，对世界和人的生存条件隐喻的寻求，在造型艺术教育中起着关键作用。这一切成为艺术设计的培养基。"[1]前面我给大家提出的要求是"心灵手巧"，那么这个"巧"就有"能工巧匠"的含义。

《高等艺术设计课程改革实验丛书》
形态创造力/形态创造

Form Creative Power

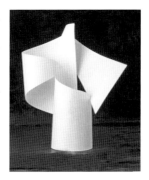

当然，我们在学校这样的环境里要成为"能工巧匠"，时间、资金和设备条件都不允许。但要在有限的课时内，培养一种创造性的艺术造型思维的方法和手段，并能用合适的材料表达出创意的能力。这是本课程要达到的目标。为了达到这个目标我在设计课题时，作了这样的考虑：所使用的造型材料既要便宜又要便于在学校现有的条件下进行加工，可以自由地反复练习，不断产生新鲜的构思。在短时间内能做更多的构思草稿，又不能受工具和设备的限制，影响设计思路的表达。因此我们这次课程使用的材料大多是卡纸、瓦楞纸、KT板、塑料片等等。这些材料我们很容易得到，经过一系列的训练，大家会对这些看似普通的材料会有更深刻更全面的理解。第一个课题就是用卡纸设计一组充满活力和美感的立体构成作品。这仅仅是开始：从平面过渡到立体设计。

课题要求："改造纸筒的表面，使纸筒表现出不同的表情。"人和动物、植物等生命体都有表情，没有生命的纸怎么产生表情？首先我们把纸圈起来做成一个纸筒，就成了一个最简单的三维构成体，能平稳地放在桌面上。给人的感觉是：端庄、稳定和单纯，但缺乏个性。由于纸筒两边的轮廓线平行而垂直于桌面，仔细观察会发现，整个形态存在两种张力：向上生长的力和地心引力，两种力互相抵消达到一种平衡，所以能稳稳当当站在桌面上。我们要做的事就是打破这种稳定感，在方向、面积、形状和比例等方面加以改变，就会产生课题所谓的"表情"。

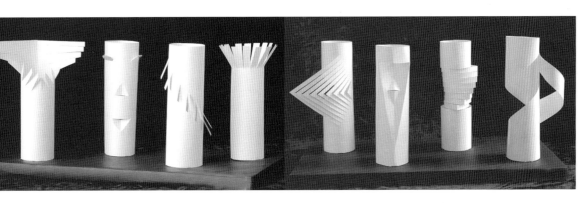

《高等艺术设计课程改革实验丛书》
形态创造力 / 形态创造

Form Creative Power

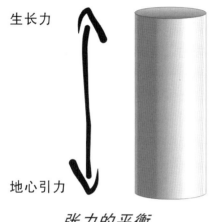

张力的平衡

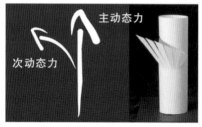

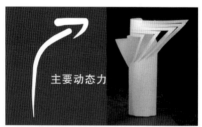

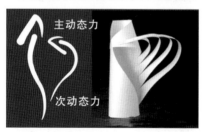

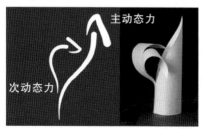

在动手设计之前,我们要弄清楚一个概念:纸在这个课题中是作为一种"板材"来运用的,纸筒不是一个"实体"而是空心的,在纸筒的表面加工产生的效果大都是线的形式,纸筒是通过线来改变整体形象的。所以先研究一下"线":

一条线表达了位置和方向,并能在其内部聚集起一定的能量,这些能量蕴藏长度中,在端点部位得到加强;

直线给人的感觉是雄伟和稳定,曲线表现为飘逸和流动,斜线会产生不稳定感和速度感;

一组线条以长短、宽窄变化进行排列会产生节奏和韵律感,等等。 线在视觉心理上产生的效应在平面设计课程上我们已有所体会,重温的目的在于能灵活运用在立体设计上。

和平面设计一样,掌握了形式要素原则不一定就能设计好作品, 通常认为还需要创造力。其实创造力不是凭空而来。首先要尽可能的挖掘自身的想像力,不要受概念的影响,有效的方法是尽可能多的做草稿,在动手的过程中去发现新造型的可能性,没有束缚才会尽情的按自己喜欢的方式去构思。在初始阶段,追求完美和急功近利的心态会阻碍思路的发展,多实践就意味着多尝试,增加发现的机会。待我们已经做了10个草稿摆在自己桌子上的时候,心情就会像拥有10个孩子一样,仔

《高等艺术设计课程改革实验丛书》
形态创造力／形态创造
Form Creative Power

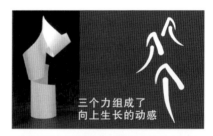

三个力组成了
向上生长的动感

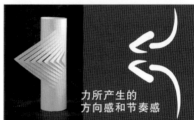

力所产生的
方向感和节奏感

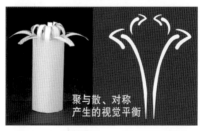

聚与散、对称
产生的视觉平衡

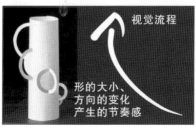

视觉流程

形的大小、
方向的变化
产生的节奏感

细端详而不会把它们弄坏,它们会给我们带来许多启发,新鲜的想法会在这些"孩子们"中间自由的流动,思维就会更加活跃起来了。

做了一定数量的草稿,我们就要重新审视自己所做的一切,重新评估一下设计效果。这时候可以请老师和同学们提提各自的看法, 然后再分析这些意见。重点放在那些看起来最有情趣、最能打动人的构思上。接下来的工作就是利用所学的视觉设计原理去分析它们,然后再进一步发展。

评价设计构思的要点是:形态的一体感、单纯化和富有生命力。

一体感意味着形态的视觉凝聚力,它把所有的视觉关系组成为一个完整的系统。 所有元素相互支撑,互相依赖,任何局部的改变都会扰乱整体的平衡和张力的强度。先要确定形态的主要张力的方向,理顺主要动态力和次要动态力的关系。一个形态只能有一个主旋律:要么突出垂直比例,要么强调水平比例,以一个方向的动态力为主,其他的都是次要的。任何艺术,包括电影、戏曲、美术、文学等等都是在整体结构上强调某个主题,而淡化其他次要的部分。造型艺术所追求的就是形态的生动鲜明,一体感原则是调整局部与整体关系的重要手段。

单纯化的含义是创造规律性强、构成要素少的形态。单纯化不是简单化,简单化会缺乏生命力。单纯是在打破单调的基础上,排除一切冗余的部分,更加鲜明的表现形态的个性。

抽象画大师康定斯基在他的 《论艺术的精神》 一书中指出:"欲理解某要素的概念时,有两种探求方法,即外在概念与内在概念。然而你理解内在概念时,在其形态内充满张力,就是其内在要素。所以,欲把一幅绘画的内容具象化时,你所要注重的,绝不是那些外面的形态,而是在形态内所隐藏着的

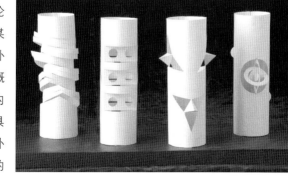

21

《高等艺术设计课程改革实验丛书》
形态创造力／形态创造
Form Creative Power

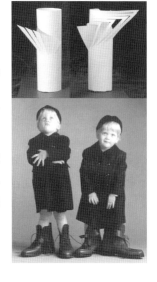

那些内在的张力。"[2] 我国古代在评价书法时也有"纵横有力象者，方可谓之书"的说法。就是指笔画及其组织要给人以力的感觉。

上面所说的张力在很大程度上是指生命力。我们通常把可见的位移和变形看作是运动变化，而把微观的和极其缓慢的运动变化看作是"静止的"。从"静止"形态中挖掘运动变化本质并加以表现，给人以感染力，这就是艺术表现，它强化了人的精神作用。包含两个方面：其一，在人的视觉经验和心理感受中，将物质内力的运动变化感受为生命活力。如看到弹簧受到压力而产生的反弹，就认为是弹簧自身在"反抗"；其二，生命力有增长和衰退的不同时期，只有那些反映人类本质力量的态势才被认为是美的形态。 所谓"人类本质力量"就是指富有朝气的、精力充沛和积极向上的力象，而对凋谢的、枯萎的、年老色衰的形态则排除在外。在形态学中，前者称为"积极的形态"，后者称为"消极的形态"。我们在进行形态创造中就要注入积极的生命力元素。

在平面设计中"对称与平衡"是构图的两个原则， 在立体设计中同样适用。 前面我们讨论的是"平衡"的形态，现在讨论一下"对称型"。

对称的形态在自然界随处可见，如我们人类的身体、鸟类的翅膀、花朵树叶等等。在古今中外的艺术设计中也有大量的"对称设计"的典范， 如北京故宫、中世纪哥特式教堂，现代家用电器、电子产品中大多数是对称形态。

"对称"的要素是：将中心两侧或多侧的形态，在位置、方向上作出互为相对形态的构成。这种形态带来的视觉感受总是趋于安定和端庄，与其他诸如平衡、韵律、节奏等形式相比更显示出那规范、

《高等艺术设计课程改革实验丛书》
形态创造力／形态创造
Form Creative Power

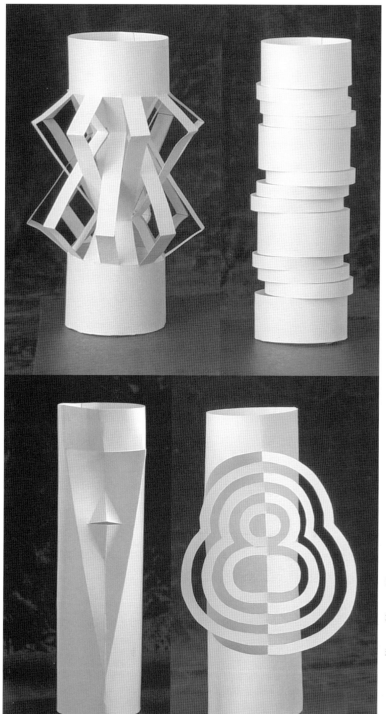

严谨的性格来。在我们这个课题设计中许多同学运用了"对称"的原理，做得好的作品大多在比例、形与形的对比上处理得比较成功。还有对"对称原理"运用的比较灵活：不是线型上绝对对称，在面的处理上有阴阳之分，当然这在很大程度上是结构的需要。不太成功的设计则是比较呆板、繁琐、缺乏生气，这是在设计"对称形态"中常出现的问题。这说明对称形态设计看上去简单，出色并不容易。

不管是成功还是失败，对初次尝试立体设计的我们来说，都会有所收获。因为在动手动脑的过程中带给我们的体验都会在今后的设计生涯中产生影响。对抽象形态的研究设计并不容易，这是一个漫长的过程，会伴随着挫折和教训，最终都会有所收益，任何一门学科的研究都是一样的。

注释：

[1] 凌继尧，徐恒醇．艺术设计学．上海人民出版社，2000

[2] [俄]康定斯基．论艺术的精神．北京：中国社会科学出版社，1987

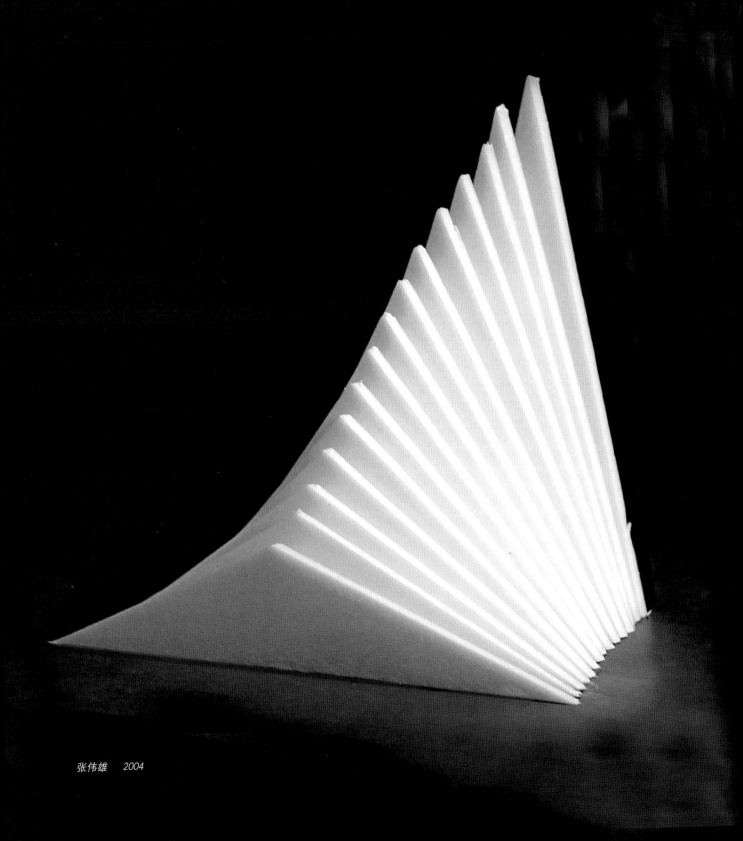

张伟雄 2004

课题二：层面构成体

课题提示及要求：

1. 音乐的魅力从某种意义上讲就是以节拍的规律性变化，产生高低、强弱、长短的节奏运动，给人以美的享受。同样，对节奏的运用在视觉艺术中也是重要的研究课题。

2. 本课题要求用一定数量的板材，按比例有秩序地排列组合成一个节奏构成体。

3. 首先要确定两个（或者两个以上）基本形作为端面，然后确定排列的形式，如：发射、渐变、重复等，使之产生一个具有丰富曲面、节奏感的立体形态。

材料： KT 板、厚纸板、金属板、木板、石膏板等。

尺寸： 底盘尺寸 400 × 400 × 20（黑卡），构成体尺寸自定，但要与底盘尺寸相协调。

时间： 12 课时。

《高等艺术设计课程改革实验丛书》
形态创造力／形态创造

Form Creative Power

大家对舞蹈《千手观音》一定有深刻的记忆。"21个观音"用优美的身段和婀娜的舞姿表现了无声世界的韵律与美感。印象最深的应该是层层叠叠的"千手"反复变换着节奏和角度,把善良纯美的观音形象刻在了观众的心中。 在这个舞蹈中,创作者充分运用了韵律和节奏的艺术语言来强化美的旋律。

仔细观察我们到过的城市,就会发现千姿百态的城市雕塑给生活营造了艺术氛围。我每到一个地方,特别关注环境雕塑。曾经见到两个雕塑令人难忘:一个是苏州湖滨大道名为"圆融"的雕塑和青岛五四广场的"五月的风"。这两座雕塑的共同点,都是运用层面排列的手段塑造出极具韵律感的艺术形象,给人以震撼。如果我们把这两个雕塑和舞蹈"千手观音"放在一起评价,就会发现,尽管是两种不同门类的艺术形式,产生感染力的造型语言却是相同的——韵律与节奏。

现在就来研究在立体设计中的这种造型语言。 韵律亦称律动,表现在形态的部分与部分之间、视觉强弱有规律的连续变化时所显现出的活力。韵律又称重复、渐增、抑扬等。

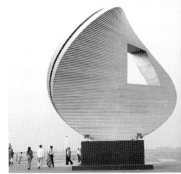

苏州湖滨大道
雕塑"圆融"

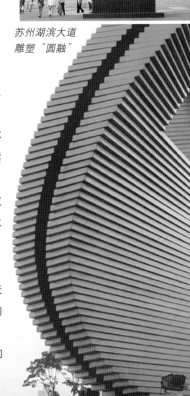

重复:把同一部分进行反复变化后构成一个整体,由观者视线的移动产生动感。重复的次数少会产生表情单调,过多也会有呆板乏味的感觉,要适当控制住重复的量。每个重复的基本形都像音乐旋律中的一个节拍,在面积、形状、数量、大小上的变化,直接影响到整体的感觉,或轻松明快,或粗壮有力。

渐增:在基本形之间产生渐变。渐增比重复有更强的视觉冲击力,原因是在变化中的渐进力和速度感得到了强化。就像站在铁道边,面对远处急速驶来的列车,由小到大的变化产生的冲击力。

抑扬:在基本形的排列中施以貌似随意,实际精心安排的不规则的级差变化,产生一种抑

《高等艺术设计课程改革实验丛书》
形态创造力 / 形态创造
Form Creative Power

可两面灵活使用的公共座椅
(资料来源:《产品设计杂志》2004 / 04)

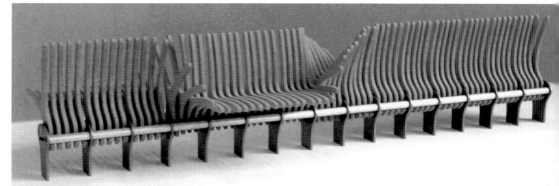

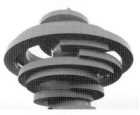

青岛五四广场雕塑
"五月的风"

扬顿挫的神态。我们在二胡独奏曲《二泉印月》中就能直接感受到这种"抑扬"的情绪,在立体造型中注入音乐感就是要把作为"节拍"的基本形在大小、形状、色彩上处理得当。

伊顿在《造型与形式构成》一书中是这么描述"节奏"的:"所谓节奏,就像音乐节拍一样以其本身作特定的规律性的可高可低、可强可弱、可长可短的重复运动。但它也存在与不规则的连续的自由流动的运动中。伟大的力量蕴藏于任何有节奏的东西里。海水涨潮落潮的节奏给陆地的海岸线带来韵律性变化;非洲原始部落形式单纯的舞蹈节奏,昼夜不停,将人们带入一种狂热欢悦的忘我境界。"[①]这段话形象的道出了"节奏"的特性。

"节奏"原是音乐的术语,在造型艺术中是借用了这一概念。我们在立体设计中所说的节奏,确切的说是一种"节奏感"。就是通过基本形在大小、形状、色彩上的变化,通过排列组合产生出富有起伏、扭动的形态。

在平面课上,我们对于点、线、面、体相互之间的关系是这样解释的:线是点移动的轨迹;面是线移动的轨迹,而立体是面移动的轨迹。我们就很容易理解本课题的含义:用一组连续排列的层面来塑造具有节奏感的立体形态。这里的"层面",是点线面中"面"的概念,具体的说就是用板材来塑造形体。通过对每一个基本形(即每一块板材)的设计和排列塑造形象。

《高等艺术设计课程改革实验丛书》
形态创造力 / 形态创造

Form Creative Power

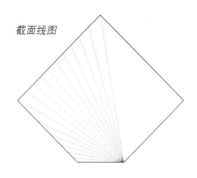

截面线图

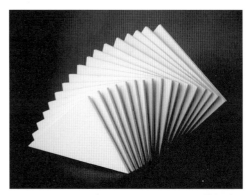

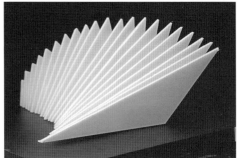

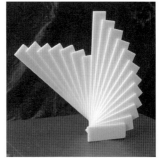

　　这个课题关注的是形态的线、面、体之间的微妙关系，这种关系涉及到作为基本形的形状、排列方式、构成体形成曲面的变化趋势以及最后形态的表情。通过这种创造过程，帮助我们提高对形体、曲面造型的敏感性和把握能力。

　　以上图的作业为例：先确定一个基本形，即一个正方形切去一个45°角，然后以15°角的渐次递增画出每一个层面的截面线图，并直线排列，最后产生一个具有"扭力"的曲面立体形态。从中我们可以看到，立体形态中每一块层面的外轮廓线的变化、排列和走向决定着整个形态曲面的表情：舒缓的、激烈扭动的、平滑过渡的或大起大落的。我们研究这些关系，是为了探索一个形态的各个表面是怎样形成的，这些面又是怎样形成整体的。当然，对一个形态以及各个面的推敲，需要借助于草模，反复修改，才能弄清楚形体、曲面的空间关系。

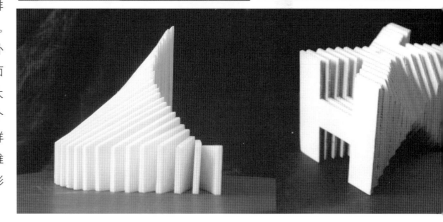

《高等艺术设计课程改革实验丛书》
形态创造力／形态创造
Form Creative Power

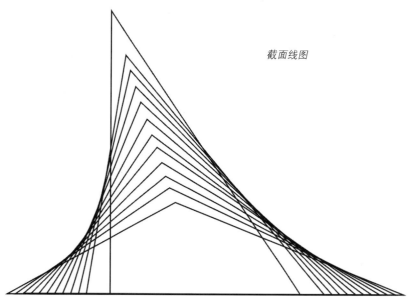

截面线图

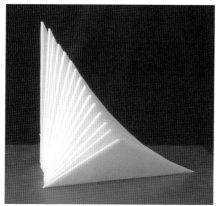

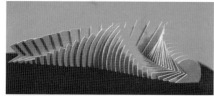

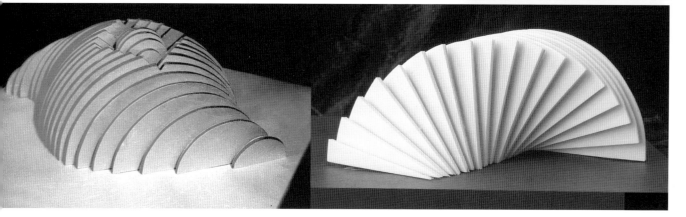

《高等艺术设计课程改革实验丛书》
形态创造力／形态创造

Form Creative Power

右边这个作品通过确定一个简单的基本形，致力于建立一种流动的视觉结构。整体结构依赖每一个基本形的支撑，而基本形的排列要服从于整体所要表达的张力。在这个形态中存在两种类型的张力：一是每一个基本形表面之间的张力，它们在方向角度上必须准确到位；二是曲面造型上的张力——追求最有韵味和节奏感的形态。同时还要表现出自身支撑结构所需的稳定性与牢固性。它既是一个物理结构，也是一个设计结构。

通过一个阶段的课程教学，同学们在设计构思作业时越来越显示出各自的创作个性。虽然都是抽象作品的设计，但关注点有所不同：有的偏重理性、有的对结构本身饶有兴趣、有的在作品中处处体现出情趣甚至是幽默感，这些都是很好的现象。只有当创作活动与自己的个性天赋相融合时所产生的作品才是真正的作品。包豪斯的伊顿教授把学生的设计创作活动分为三种类型："自然的印象表现类型；知性的构成表现类型；精神的自我表现类型。自然——印象表现类型从大量的观察自然界的多种多样的变化着手，现实的把观察结果再现出来，丝毫不掺杂自我情感的表现。这类画是对自然的细致的视觉观察的结果；即使是很小的细微之处也会精确的再现出来。知性——构成类型则适于把握一个物体的内在结构，努力的理解一切，将一切按顺序列好，把形态还原为几何形加以组织。精神——自我表现类型则充分依靠自己的直觉和主观感情进行造型活动，而忽视那些构成分析性的造型，这类人对于色彩对比调和的研究十分精心。"[1]

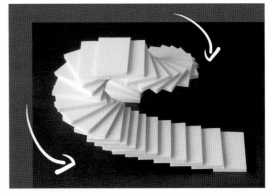

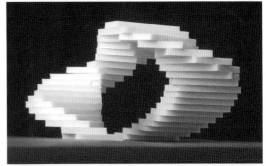

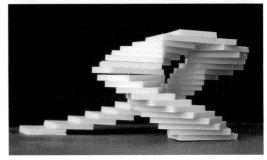

注释：

[1] ［瑞士］约翰·伊顿．造型与形态构成．天津人民美术出版社，1990

《高等艺术设计课程改革实验丛书》
形态创造力 / 形态创造
Form Creative Power

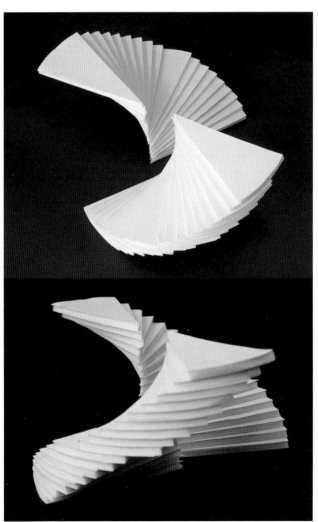

本页两件作品的可取之处是,即使是理性的几何形造型,也同样可以表达出丰富的情趣。其中往往是考验设计者的感性表达能力和机智。

左边的作品作者取名为"对话"。

课题一、二属于"纯粹立体形态设计",之所以说是"纯粹",是因为排除了功能、技术、环境等因素,主要研究造型本身的基本规律,是形态设计的基础。如果说前两个课题设计可以是脱离实际的艺术造型,那么以后的课题就要给"形态"注入功能、构造等要素。

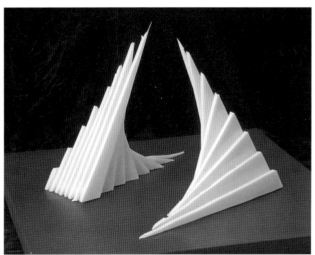

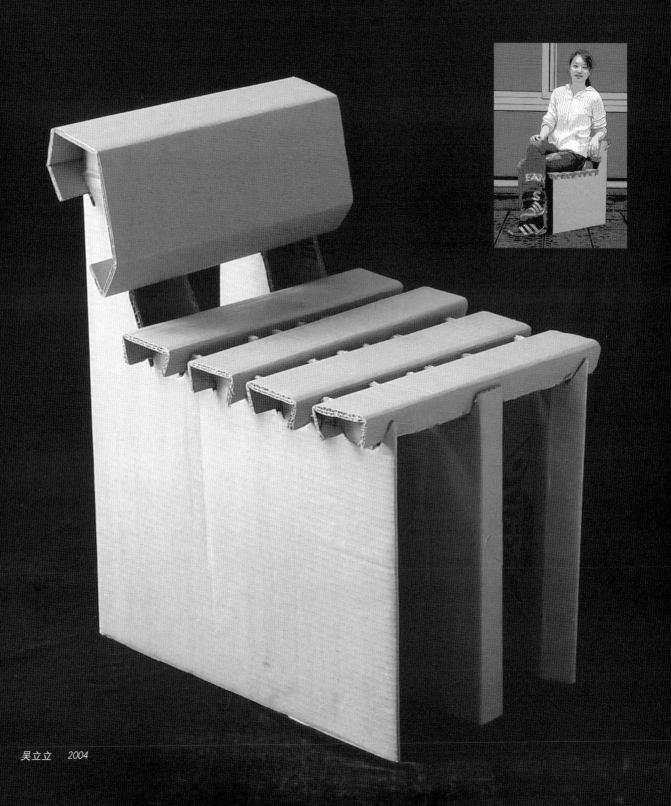

吴立立　2004

第二部分　机能造型

课题三：人体支撑物

课题提示及要求：

1. 瓦楞纸广泛应用在商品的运输包装上，但完成了包装功能随即成了废弃物。本课题以废弃的瓦楞纸箱为材料设计一个足够支撑起设计者本人重量的构成体。

2. 作为纸张的瓦楞纸有其脆弱的一面，也有其坚忍的特性。要充分利用这种材料特性进行结构设计。

3. 要研究材料自身的连接方式，不得使用铁钉以及粘结剂，能自由拆卸，具有美感。

4. 设计一份300字左右的说明书。内容：设计说明、制图、设计者与支撑物关系的彩色照片等。

材料： 包装瓦楞纸。（限定材料）

尺寸： 不限。

时间： 12课时。

《高等艺术设计课程改革实验丛书》
形态创造力／机能造型
Form Creative Power

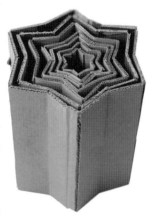

纸是我们从小就熟悉的材料，但大多数情况下我们都是利用纸的平面性一面，即在上面写字或画画，很少做其他的用途。纸还是一种比较脆弱的材料，撕开一张纸几乎不要花什么功夫。大家注意过没有，如果把一张纸折叠起来，再要撕开就不那么容易。瓦楞纸就是利用纸的这个特性来加强抗压、抗弯强度的，在商品运输包装上代替木材，节约了许多森林资源。我们对瓦楞纸的认识通过这个课题设计会有深刻的认识。

为什么课题设计材料限定为瓦楞纸？原因是：廉价、易得、易加工和质量比较轻，最主要的是该材料的特殊性决定。一般的瓦楞纸是三层纸组成，中间的瓦楞是经过"折叠"的纸，这样就加强了纸的纵向抗弯强度，在构思支撑物时要充分考虑瓦楞纸纵横方向强度存在差异性的特点。另一个要求是不能用粘结剂，也不能使用铁钉。要靠巧妙的结构设计来塑造形体，其中材料的连接也成了结构设计的一部分，就像中国明式家具的榫卯结构。

瓦楞纸在形态、强度上与木材相去甚远，在构思时要注意这一点，千万不要用现有的椅子形象"套用"在支撑物上。材料的不同，加工手段的不同，形态也会随之改变。这就是本课题提出的问题：怎样处理好材料与造型、功能的关系？

程婵　2004

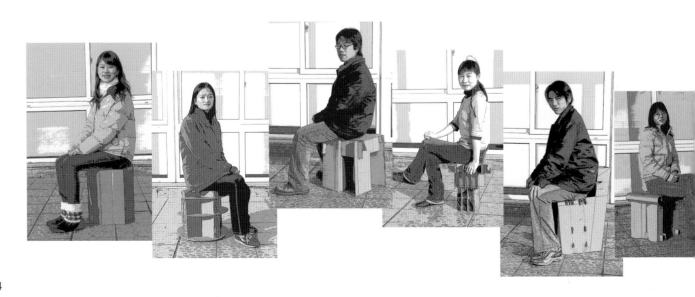

《高等艺术设计课程改革实验丛书》
形态创造力／机能造型
Form Creative Power

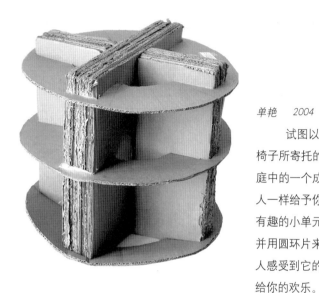

单艳　2004

试图以一种可以变化的形式去体现人们对椅子所寄托的情感。椅子对设计者来说，就像家庭中的一个成员，有它自己的名字和个性，如家人一样给予你关怀。在本设计中，将瓦楞纸成为有趣的小单元，像插卡片一样将它组合成椅子，并用圆环片来固定。让简洁的形式富有变化，让人感受到它的活力，更重要的是那种"趣味"带给你的欢乐。

许誉锋　2004

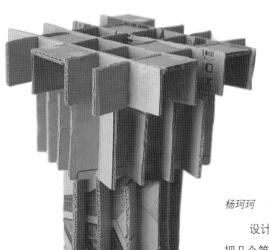

杨珂珂　2004

设计灵感来源于小时候的魔方玩具，把几个简单的几何体堆积起来，随个人的喜好与需要可以进行任意组合。

《高等艺术设计课程改革实验丛书》
形态创造力／机能造型
Form Creative Power

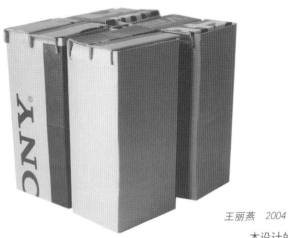

王丽燕　2004

本设计的一个突出特点就是能反复拆卸，拆开后就是简单的几张纸片，组装起来能支撑起重量约100公斤的人体。而且在拆装过程中不需要粘结剂，是靠纸张的卡式结构来连接。整个结构是由四个小方体组合而成，所以也能同时坐四个人。

吕科　2004

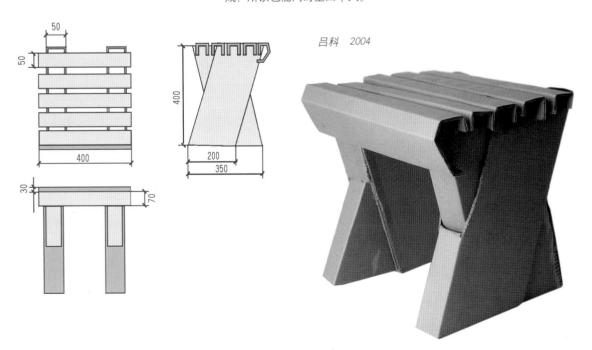

《高等艺术设计课程改革实验丛书》
形态创造力／机能造型
Form Creative Power

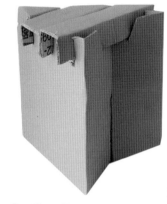

杨佩惠　2004

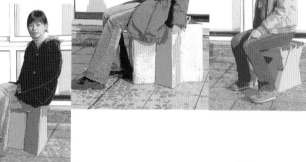

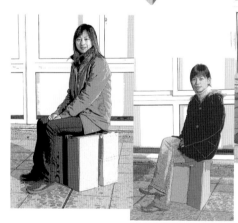

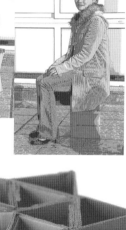

姚佳　2004

　　设计采用了两个正三角形组合成一对称均衡的六角形，就像美丽的花朵那样绽放着。在设计过程中对瓦楞纸的材料特性进行了研究，并加以运用。这个椅子不需要任何辅助材料，也无需粘结剂，全部采用卡式结构，构成了一个稳定、牢固、美观、新奇的结构，它至少可以承重100公斤。

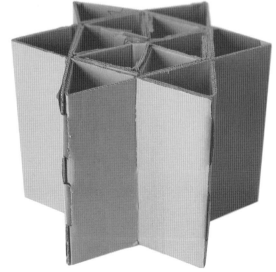

《高等艺术设计课程改革实验丛书》
形态创造力／机能造型
Form Creative Power

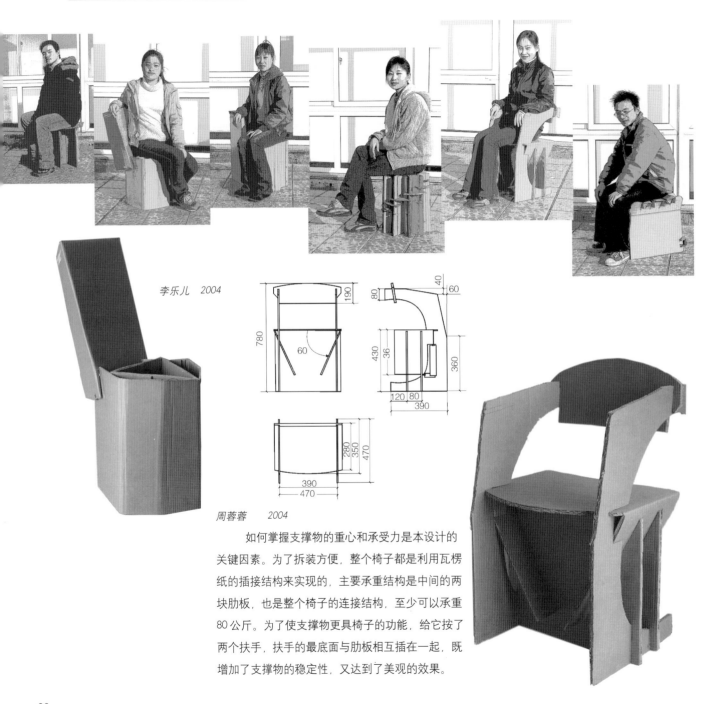

李乐儿　2004

周蓉蓉　2004

如何掌握支撑物的重心和承受力是本设计的关键因素。为了拆装方便，整个椅子都是利用瓦楞纸的插接结构来实现的，主要承重结构是中间的两块肋板，也是整个椅子的连接结构，至少可以承重80公斤。为了使支撑物更具椅子的功能，给它按了两个扶手，扶手的最底面与肋板相互插在一起，既增加了支撑物的稳定性，又达到了美观的效果。

《高等艺术设计课程改革实验丛书》
形态创造力／机能造型
Form Creative Power

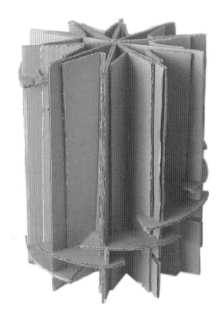

章红美 2004

　　椅子或许在人们的观念中，被认为是用来休息，是坐的工具而已。如今，人们对它的要求越来越高，开始用艺术的眼光去打量它，对它的需求面也不断地增加和情感化。设计中所要表达的思想是简单明了的：在忙碌的生活中，可以在它那里得到舒适的休息。它，简单而又具有美感；它有不同的侧面，可以从不同的角度来展现自己的精彩。

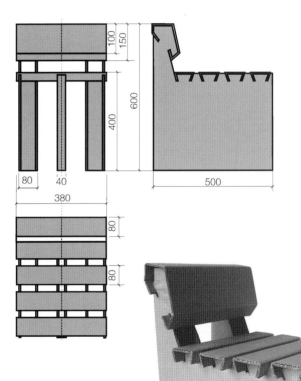

吴立立 2004

《高等艺术设计课程改革实验丛书》
形态创造力／机能造型
Form Creative Power

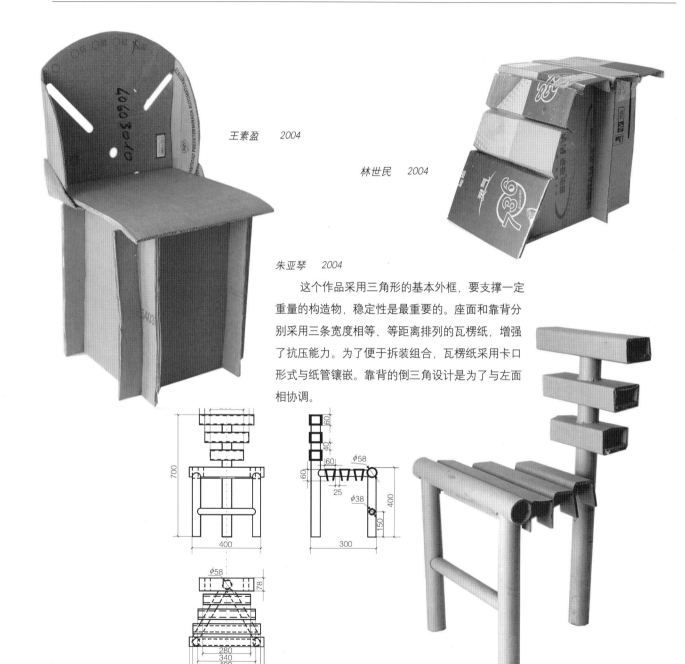

王素盈　2004

林世民　2004

朱亚琴　2004

这个作品采用三角形的基本外框，要支撑一定重量的构造物，稳定性是最重要的。座面和靠背分别采用三条宽度相等、等距离排列的瓦楞纸，增强了抗压能力。为了便于拆装组合，瓦楞纸采用卡口形式与纸管镶嵌。靠背的倒三角设计是为了与左面相协调。

《高等艺术设计课程改革实验丛书》
形态创造力／机能造型
Form Creative Power

张银　2004

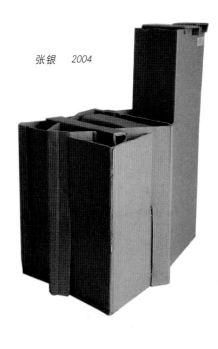

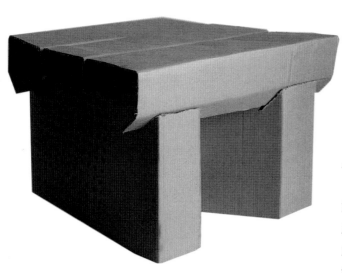

虞萍　2004

　　支撑物上面是由三条横向瓦楞纸组成，而作为承受重量的"腿部"，则是由相互穿插并形成十字的瓦楞纸组成，这个结构既能加强承压能力；同时形成一个内凹的空间，给双脚提供了施展的自由度。凳面上三条横向瓦楞纸与下面的腿部作嵌切时，加强了支撑物的承压能力，同时也体现了结构造型美。整个造型结构清晰、牢固扎实，像这样的女生坐三个都没问题！

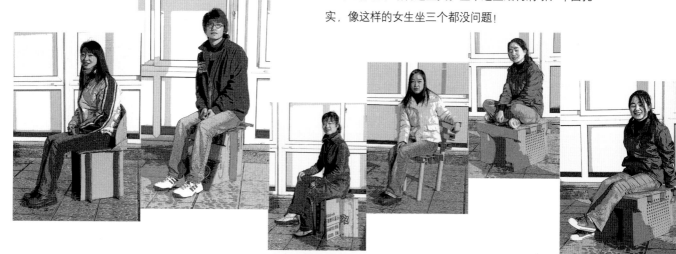

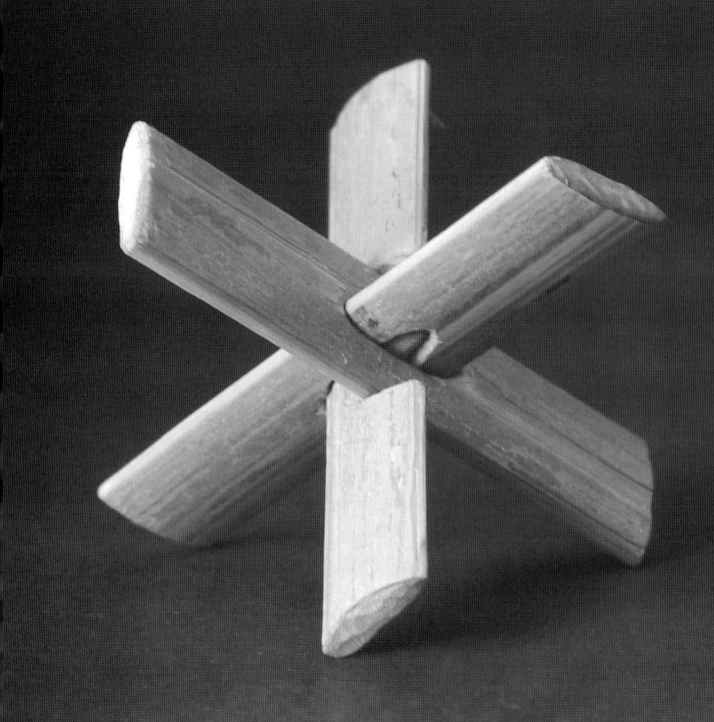

金军 2005

课题四：孔明锁

课题提示和要求：

1. 孔明锁是中国民间的一种益智玩具，相传是三国时期诸葛孔明根据八卦原理发明的，因而得名。孔明锁的经典原理经常被中外艺术家、建筑师、工业设计师作为研究课题，广泛运用在艺术创作和结构设计上。

2. 本课题要求寻找合适的材料，设计一种创新结构——三向度的连接。（连接处不得使用粘结剂）

3. 单体之间能自由拆卸，组合成一个结构稳定的整体。要充分研究材料与形态契合的可能性。

4. 画出结构尺寸图、写一段说明文字、展示图片（彩色黑白不限）。

材料及尺寸： 不限。

数量： 1件。

时间： 15课时。

《高等艺术设计课程改革实验丛书》
形态创造力／机能造型
Form Creative Power

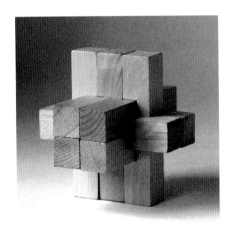

九柱孔明锁

2006年杭州将举办国际休闲博览会，我们可以在会上浏览到更多的休闲产品。可以预料，与"休闲"有关的产品和服务将发展成一个大产业，工业设计在这个行业中是可以大有作为的。我们也许有过这样的经历：当看到某一个玩具时往往会引发童年时期的一段回忆。稍稍长大以后，就再也没有合适的玩具可玩了。其实，在中国的传统文化中，智力玩具是一个独特的文化宝库。最为典型的如孔明锁、九连环、七巧板、华容道、四喜人等，把智力和玩具结合起来，在游戏中思维能力得到了锻炼。今天的课题设计就与此有关。

孔明锁相传是三国时期诸葛孔明根据八卦原理发明的玩具。孔明锁另一个典型称谓叫"鲁班锁"，传说是春秋时代鲁国工匠鲁班为了测试儿子是否聪明，用6根木条制作一件可拼可拆的玩具，叫儿子拆开。儿子忙碌了一夜，终于拆开了。"孔明"也好，"鲁班"也好，都是智慧的象征。

孔明锁的形式很多，名称也有许多：别闷棍、六子联方、莫奈何、难人木等。它起源于中国古代建筑独有的榫卯结构。所以现代建筑师和工业设计师常常把对孔明锁（或称孔明榫）的研究纳入自己的专业研究范围。

清代桃花仙馆主人所著《鹅幻汇编》一书中，详细介绍了"六子联方"。书中称它"乃益智之具，若七巧板、九连环然也。其源出于戏术家"。6根

《高等艺术设计课程改革实验丛书》
形态创造力／机能造型
Form Creative Power

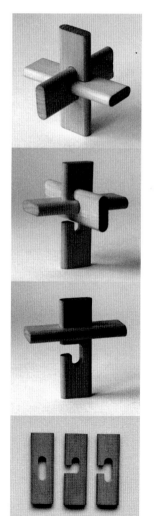

短木分别冠以六艺，中间有缺，以缺相合，作十字双交形。我国民间艺人利用孔明锁结构制出多种工艺品，如绕线板、筷子筒、烛台、健身球等。近代还有用塑料和木材制造的组合球、组合马、魔方锁扣和镜框等。另外还有将传统的六柱式孔明锁改进为7柱、8柱、9柱、10柱、11柱、12柱，乃至15柱，这些在中国的专利数据库中都能找到。

国外称孔明锁为"六根刺的刺果谜"（Six-piece burr puzzle）。据美国智力大师马丁·加德纳考证，孔明锁约在几百年前传到外国。1857年美国出版的《魔术师手册》中就提到了这种玩具。加德纳还采用单元分割法来标示缺口，指出理论上有4096种样式。而艺术家则用孔明锁结构来创作雕塑艺术品。西班牙雕塑家贝罗卡利用孔明锁结构创作了许多举世闻名的杰出作品，如《米歇尔像》、《小型玛丽来像》、《向毕加索致敬》等。

对孔明锁原理研究的学科涉及到几何学、拓扑学、图论、运筹学等多门学科。我们对孔明锁的兴趣点则是结构本身，巧妙的结构构成形式及丰富多变的外观形态互为补充，相得益彰，美感中显露出一种感性与理性的交融，更是一种机智和趣味的体现。研究孔明锁可使我们领略到设计创造的乐趣。孔明锁的结构在形态学中称"形态契合"，对形态的契合设计就是根据其形态的基本功能要求，找出形态之间的相互对应关系。如上下、左右或正反对应等等，创造出来的形态相互配合，互为补充，由各自独立的形态通过"整合"为统一体，达到扩大功能、节省材料和空间、方便储存、减少资源投入的功效。我们在基础设计课程上研究孔明锁，更多的是为了让大家从这些经典范例中有所启示，锻炼我们在解决问题的过程中寻找思路和方法。

课题设计要点是三向度的连接，"个体"与"整体"可以自由拆卸与组装。同学们在构思过程中要注意的是，材料、结构、形态是一个"系统"的概念：材料决定连接的方式，连接的方式决定结构，结构决定最后的形态，而形态是由材料的特性决定的。这几个元素是互为因果，不能用主观上自认为好看的材料"硬套"在某个结构中。所以设计构思的过程就是在这几个元素里寻找组合的可能性。

需要说明的是"孔明锁"的设计课题，仅仅是一个引发点，允许同学们将其延展，生成相关的概念。

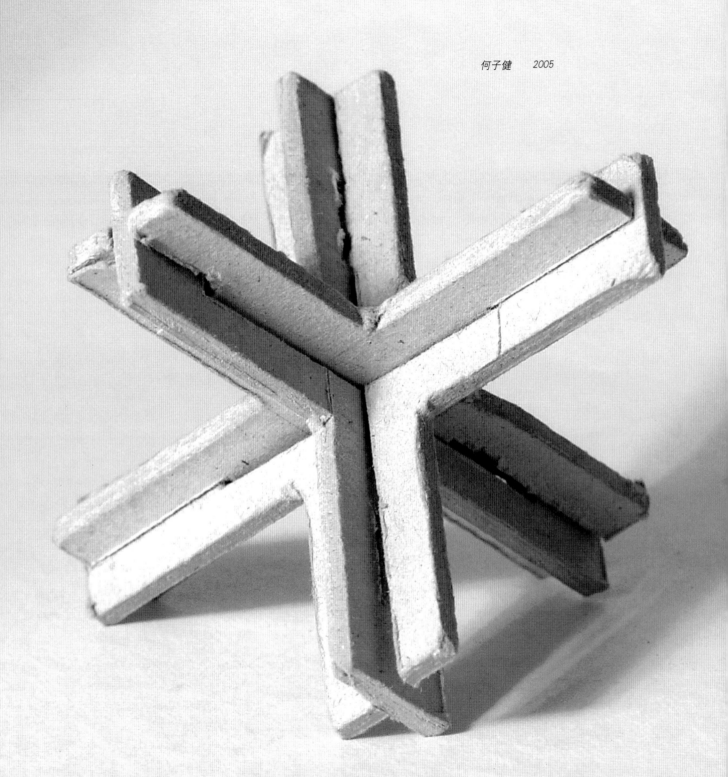

何子健　　2005

《高等艺术设计课程改革实验丛书》
形态创造力／机能造型
Form Creative Power

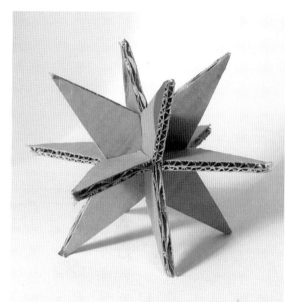

金军　2005

赵家乐　2005

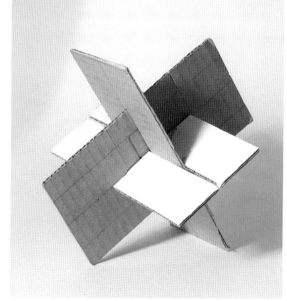

47

《高等艺术设计课程改革实验丛书》
形态创造力／机能造型

Form Creative Power

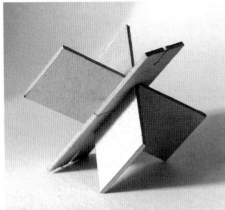

应国炳　2005

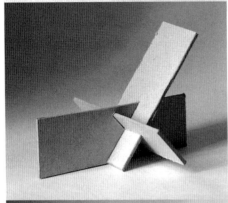

章鑫　2005

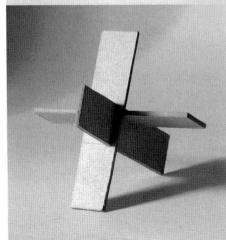

赵琨　2005

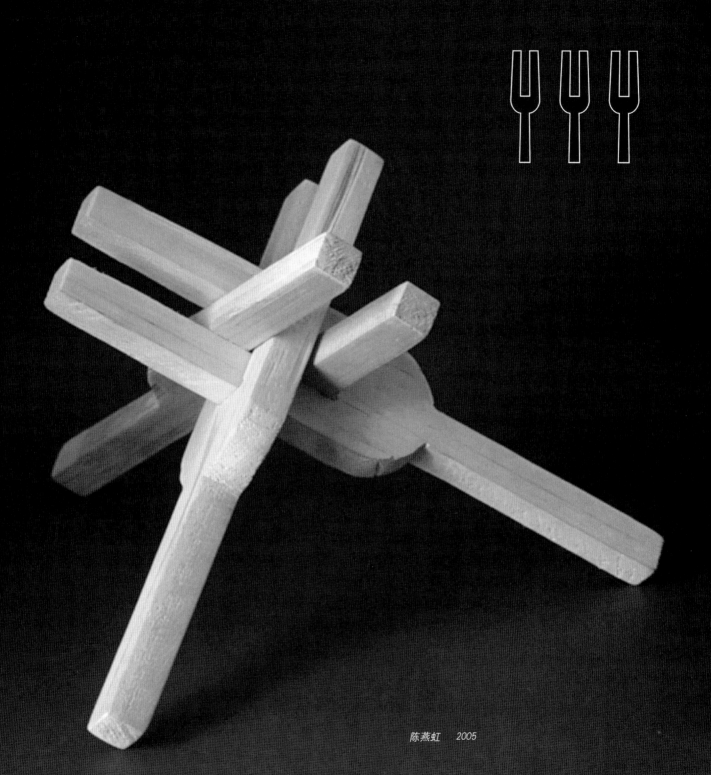

陈燕虹　2005

《高等艺术设计课程改革实验丛书》
形态创造力／机能造型
Form Creative Power

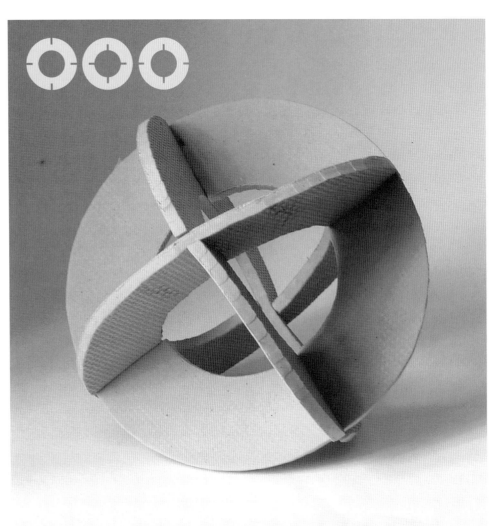

叶芳　2005

《高等艺术设计课程改革实验丛书》
形态创造力／机能造型
Form Creative Power

贾效东　2005

修博文　2005

蔡广明　2005

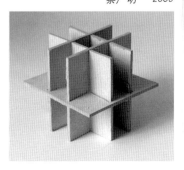

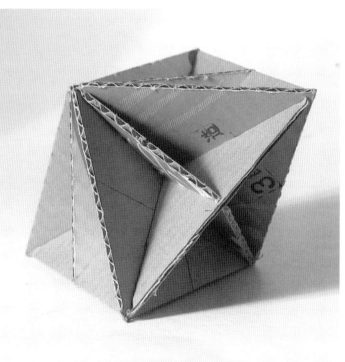

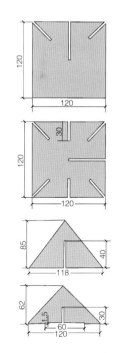

《高等艺术设计课程改革实验丛书》
形态创造力／机能造型

Form Creative Power

张伟雄　2005

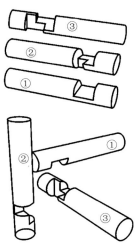

《高等艺术设计课程改革实验丛书》
形态创造力／机能造型
Form Creative Power

叶丹　　2004　　　　　　　　　　　　　　吴立立　　2005

蔡青青　　2005

53

《高等艺术设计课程改革实验丛书》
形态创造力 / 机能造型
Form Creative Power

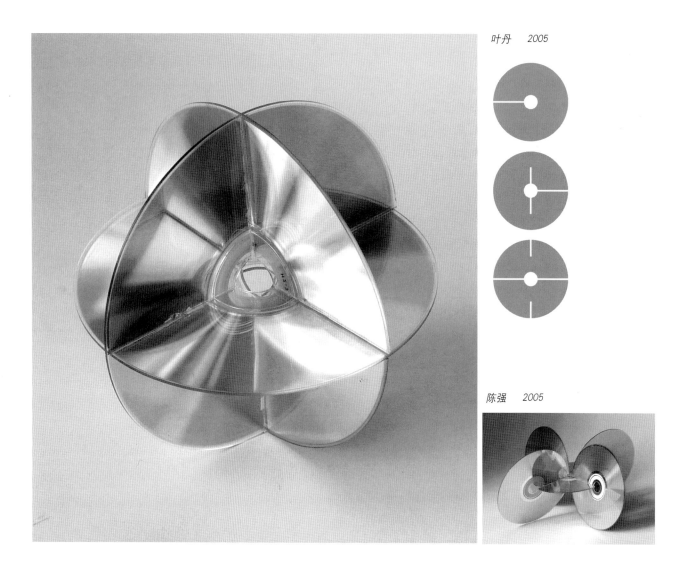

叶丹　2005

陈强　2005

《高等艺术设计课程改革实验丛书》
形态创造力／机能造型
Form Creative Power

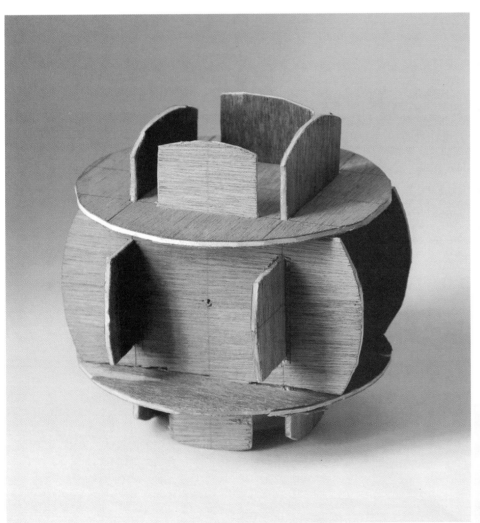

金军　2005

　　课题要求是用基本单元构成稳定的整体。稳定是抽象功能的凝聚，单元是对工业化生产中标准化的概括。通过对材料的选择来解决构造中工艺与形态的矛盾，其中各单元的连接方式及节点的处理，是这个课题的核心与难点。金军的作品采用了两个基本元素，采用插接方式组合成一个稳定的构成体。

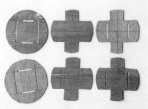

《高等艺术设计课程改革实验丛书》
形态创造力／机能造型
Form Creative Power

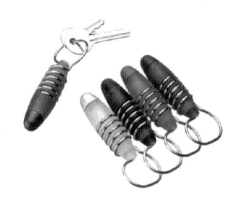

左图是英国ＦＭ设计公司设计的一个方便而巧妙的钥匙环。其特点：无论固定还是扯下钥匙环都十分容易，也不会弄伤指甲。中间的小盒还可以存放汽车警报遥控器的电池，或是银行账号的记事本。这个产品在形态、材料尤其是连接上很有特点：用螺旋槽使两种材料产生紧密连接。（资料来源：蔡军、徐邦跃编著：世界著名设计公司卷，黑龙江科技出版社，1999）

从56页至60页所列的作品都是采用不同材料和连接方式做成的构成体，有筷子、鞋带、饮料纸杯、锤子、瓶塞、铅笔、橡皮等。这些材料直观上与连接没有多大的关系，但经过同学们的

赵家乐　2005　　　　　　施高苍　2005　　　　　　李广　2005

《高等艺术设计课程改革实验丛书》
形态创造力／机能造型
Form Creative Power

反复实验和探索,产生了众多材料连接的方式、特殊材料连接的可能性以及这些结构中呈现出的美感。

　　产品形态也好,抽象艺术形态也好,其特征往往是由材质和结构的方式决定,而连接是由材料的特性决定。就像明式家具、孔明锁,由于发挥了木材的材料特性和形态连接的结构特性,两者的完美结合产生出经典造型。 我们在课题中研究孔明锁的目的就是通过对此结构的了解、分析和研究,探索对各种材料连接的可能性,由此创造出新的形态。首先我们要提高对日常生活中所遇到的物品在材料上的敏感度,如:金属的刚性和弹性、木材的韧性和磨擦性、纺织面料的柔软性和温暖感等。在充分了解各种材料特性的基础上,从中寻找出这些特性可能产生新的连接方式和新的造型。

张兵　　2005　　　　　　　　　孙琦炜　　2005　　　　　　　　　张玉冰　　2005

《高等艺术设计课程改革实验丛书》
形态创造力／机能造型
Form Creative Power

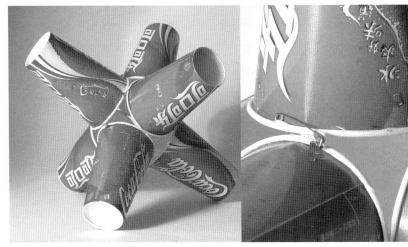

季从留　　2005

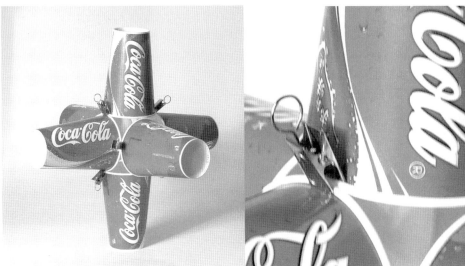

戴正　　2005

《高等艺术设计课程改革实验丛书》
形态创造力／机能造型
Form Creative Power

陶立峰 2005

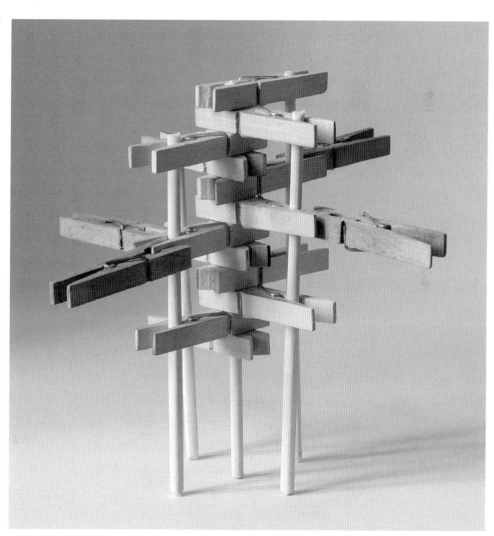

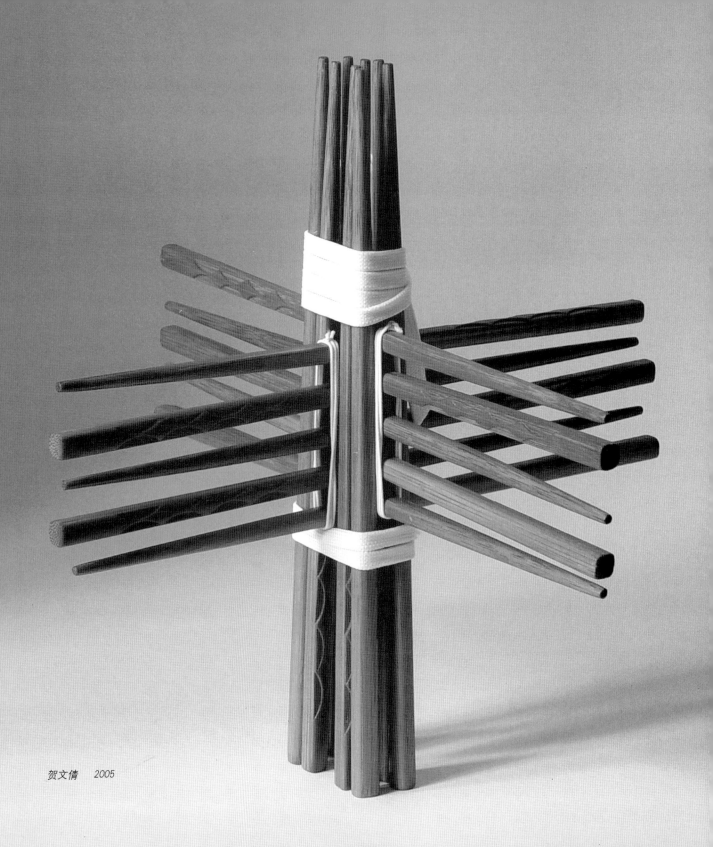

贺文倩　2005

《高等艺术设计课程改革实验丛书》
形态创造力／机能造型
Form Creative Power

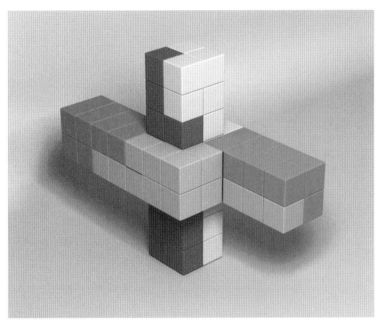

限于加工条件，林世民试图用电脑三维软件设计"比较复杂的、真正的孔明锁"。借助虚拟空间设计真实的构件穿插配合，这在产品设计中经常用到。

林世民　2005

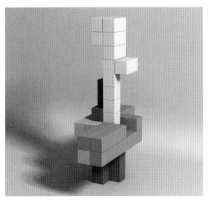 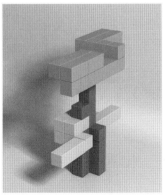 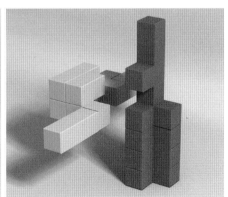

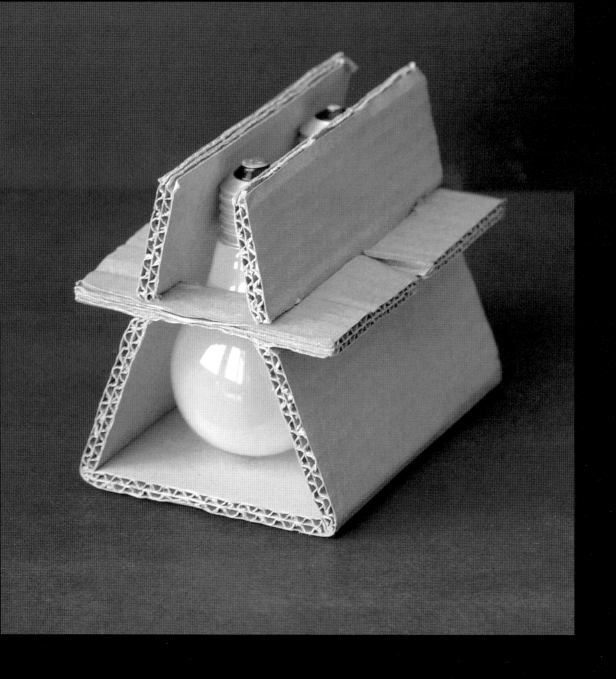

课题五：灯泡

课题提示及要求：

1. 选择合适的材料将两个或多个玻璃灯泡包装在一起。既要保护灯泡，又要便于打开；具有安全性、展示性和美观性。

2. 本课题有三个设计要点：一是灯泡的定位，二是材料的选择，三是材料的连接。

3. 要充分体现材料特性、设计合理的插接结构。原则：省材、结构简练和巧妙，不得使用粘结剂；

4. 不作材料表面装饰，以材质和造型结构体现美感；

5. 写一段结构说明的描述性文字。画出展开图、使用状态图（彩色黑白不限）。

材料：包装瓦楞纸、塑料片材、KT板、木材等。

数量：1件。

尺寸：不限。

时间：15课时。

《高等艺术设计课程改革实验丛书》
形态创造力／机能造型
Form Creative Power

在素描课上，老师要我们锻炼一双仔细观察事物的眼睛，学习设计也是从"观察"开始的。如果我们带着"专业"眼光观察大自然，会发现"上帝"在创造的万事万物中，有许多人类自叹不如的杰作。比如"橘子"：一个完美的设计作品。鲜艳的洁黄色和特殊质量的表皮，不仅能吸引人的眼球，引起人的食欲，还具有防止日晒雨淋和水分蒸发的功能；内层海绵状的白色纤维组织保护着最里面的果汁果肉，同时对外来的寒暑起到隔热的防护作用；果汁果肉被安放在一个个的橘瓣中，就像超市里的小包装食品；最重要的种子则被保护在瓣囊中，不会轻易受到损伤。听我这么一描述，是否觉得在一个"橘子"里面具备了现代商品设计的全部要素。

再来看鸡蛋，椭圆是最美的自然形态之一，并且具有方便产出的功能；材料为碳酸钙的蛋壳具有良好的防护功能；蛋壳上密布的气孔便于通风，为气室提供充足的氧气；流动的蛋白起着缓冲作用，便于蛋壳自由的滚动，以免受到损伤。

从生物学角度看，橘子和鸡蛋之所以是现在这个模样，完全是自然界物种进化的结果，不具备上述功能，或者是生存优势，这些物种就不会延续到今天。我们从中了解和分析生物的生存优势，是为了研究这些优势背后的支撑因素，从而运用在专业设计上。

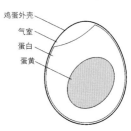

上面说的是"上帝"的作品，现在来看看人工产品。比如灯泡，和鸡蛋具有同样性质的是，外表坚硬，里面脆弱。如果我们有过在商店里购买灯泡的经历，就会发现单个灯泡的包装是最普通的纸盒包装，没有更多的保护性结构设计，为什么？而陈列在货架上的灯泡都是五个一组用塑料薄膜封好的，拿起一组灯泡包装时就会发现其整体强度增强了许多。仔细想想这是灯泡的商品性决定的：灯泡是一种廉价商品（1元／个），由于价格的限制，制造商不可能在包装上花更多的资金。但灯泡又是一种易碎品，在运输中极易破损（像鸡蛋），当5个纸盒包装用PVC收缩膜包装成一体时，每个纸包装的两侧成了整体的加强筋，所以强度大大增加，在运输中起到了很好的保护作用。从中我们可以看出，在商品设计中，经济性原则往往是首先要考虑的。

资料来源：
王安霞主编《包装装潢设计》河南大学出版社，2004

以"灯泡"为设计研究课题，就是借"灯泡"这一产品的特性，来研究材料、结构、形态以及保护、展示功能等因素之间的关系。这是基础设计课，本课题不是通常意义上的商

《高等艺术设计课程改革实验丛书》
形态创造力／机能造型
Form Creative Power

品包装设计课题,排除其实用价值和商品性,是为了在课题的研究中便于打破对固有概念认识的局限,发掘其更深层的内涵并赋予全新的意义。

在构思时,强调"实验"二字,重点放在"发现"上。可以从多种视角入手:尝试新的材料、上述仿生学的角度、移植其他产品的结构等等。

当设计方案确定后,准确表达设计意图,而不是做到哪儿是哪儿,是设计成功关键的一步。要经过精确计算,使材料更合理的运用在作品中。有一个简单又准确的方法:动手前测绘灯泡的各部位尺寸,制作一个1:1的灯泡的模板,把设计稿1:1画在纸上,然后用灯泡模板放在图纸上进行推敲修改,确定各部位的平面尺寸。

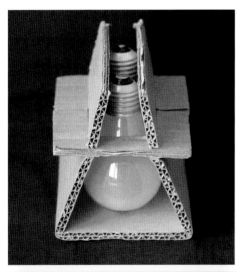

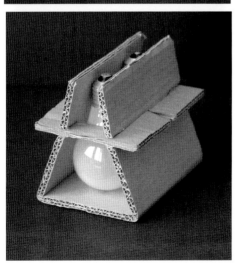

叶丹　2004

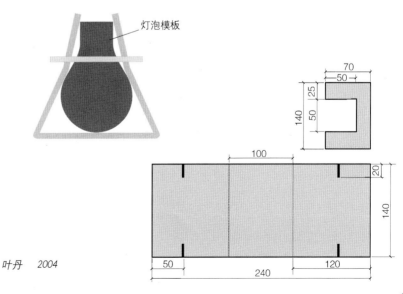

《高等艺术设计课程改革实验丛书》
形态创造力／机能造型
Form Creative Power

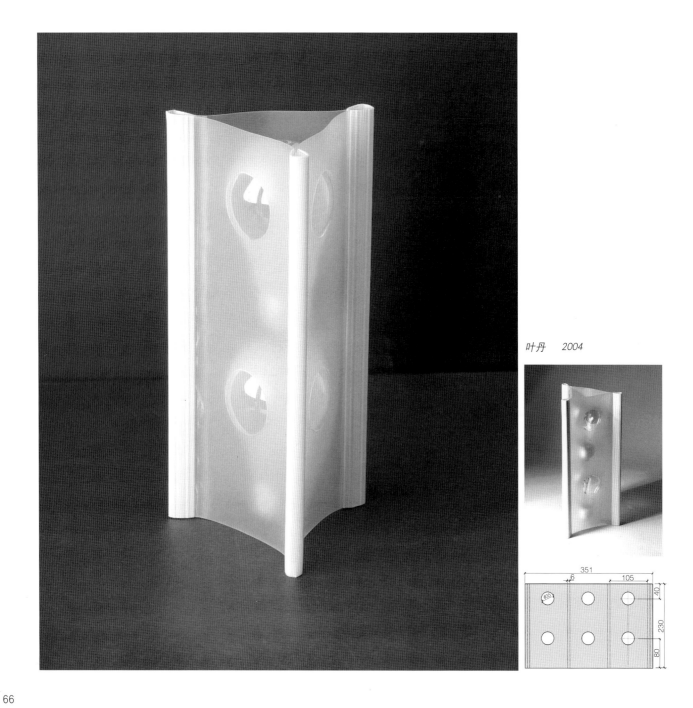

叶丹　2004

陈强　2005

　　这个结构无论从展示性还是整体性上看接近"完美"。作者陈强为此付出了大量的时间和精力，进行反复推敲。最初的造型是用四块纸板卡住两个灯泡，结构上还算合理，但在视觉上有一种松松垮垮的感觉。经过多次试作把主体纸板改成两个背靠背的"U"字形结构，视觉上、功能上的质量提高了许多。所以，产生一个设想并不难，把一个普通想法发展成一个"好的创意"是需要磨炼的。

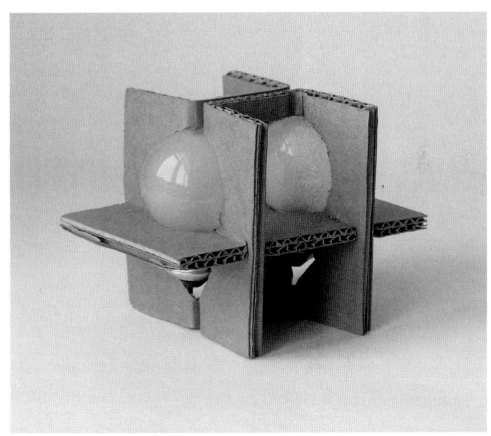

《高等艺术设计课程改革实验丛书》
形态创造力／机能造型
Form Creative Power

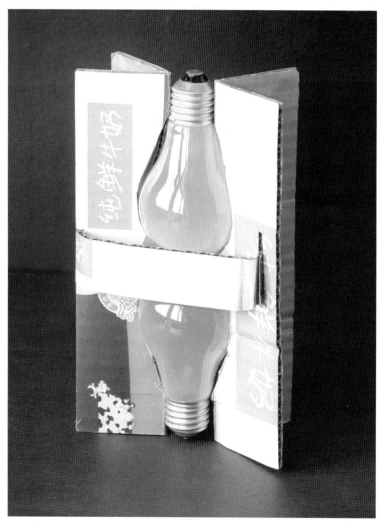

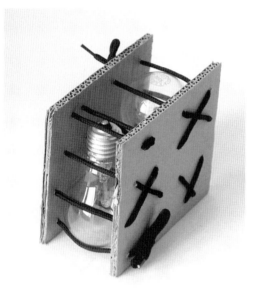

何子建用柔软的鞋带通过连结两块纸板达到课题所提出的要求，有创意，形式感也很强。但此作品仅仅停留在"想法"阶段，需要进一步发展和完善。

叶丹　2005

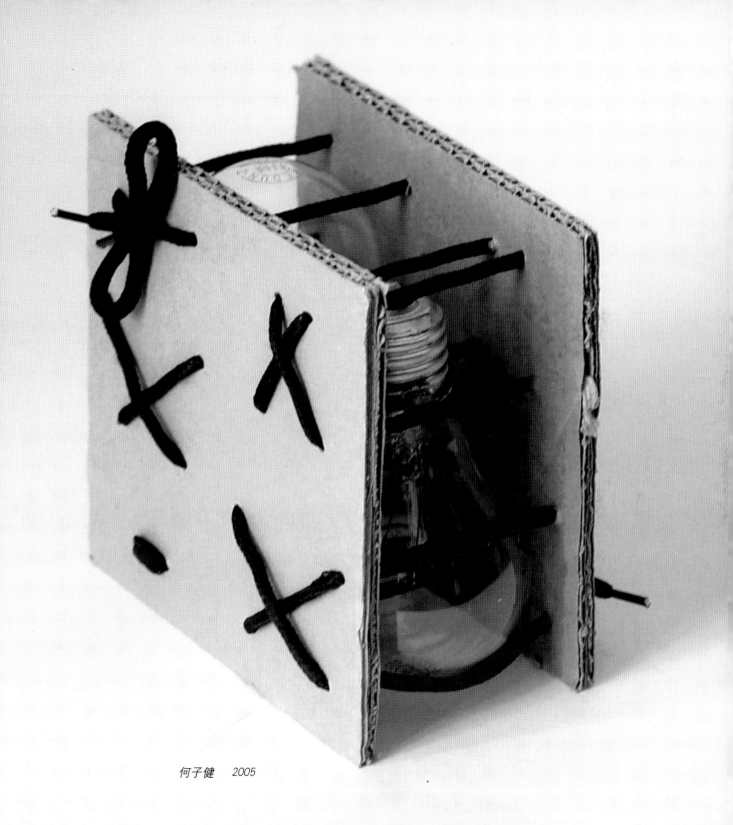

何子健　2005

《高等艺术设计课程改革实验丛书》
形态创造力／机能造型
Form Creative Power

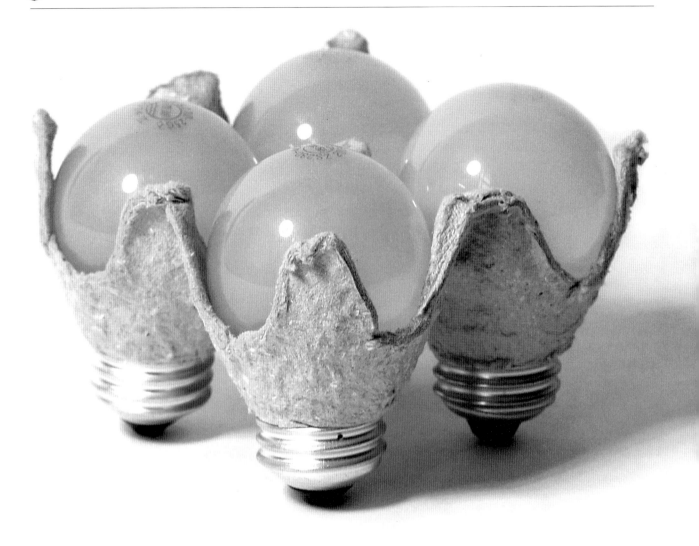

戴正　　2005

　　创造性设想即"创意"很少完全是新的，往往是把已有的事物结合起来，变成一个新的有价值的想法。精子与卵子的来源不同，当它们结合起来时，就能够产生比精子和卵子更美妙的生命。创意也一样：把一方的想法和另一方想法结合起来就能形成一个具有生命力的创意。所以设计课上同学之间、师生之间的沟通、切磋是很重要的环节。

《高等艺术设计课程改革实验丛书》
形态创造力／机能造型
Form Creative Power

相对论一点也不符合逻辑性——直到爱因斯坦凭直觉发现并解释了这一理论。按照心理学解释：当一个人没有经过任何中间过程忽然间就找到解决问题的方法，这就是直觉感知。所以按照逻辑思维的路线来思考，我们的思维只能达到一定的程度。但是直觉会使我们在瞬间产生一个全新的创造性设想，跳跃性得出正确结论。基础训练中强调动手做的过程，因为做的过程不仅仅是靠理性驱动，更多的是通过直觉引导。

<p style="text-align:right">李广　　2005</p>

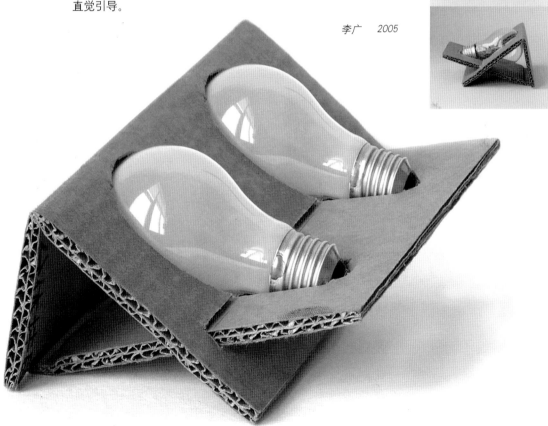

《高等艺术设计课程改革实验丛书》
形态创造力／机能造型
Form Creative Power

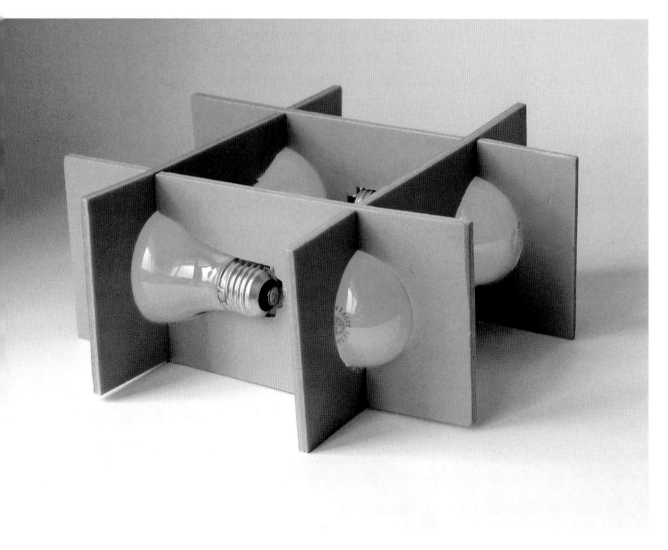

《高等艺术设计课程改革实验丛书》
形态创造力/机能造型
Form Creative Power

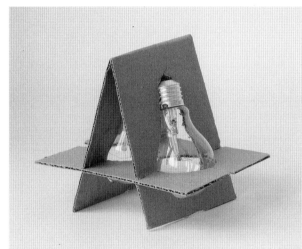

学生的头脑是一支需要被点燃的火把。优秀的教育必须营造一个有利于创造思维发展的环境。头脑不是一个要被填满的容器，而是一支需要被点燃的火把。教师要做学生头脑里火中的点火者，而不是灭火者。在基础设计课程上，教师设计的课题在某种意义上就是这种"星星之火"，能启发、延伸、挖掘学生的创造潜力，而不被现实中的条条框框所约束。德国斯图加特造型设计学院院长雷曼教授在训练学生的基础造型能力上有独到的见解，提出的"无用设计"正是出于上述目的。

施高苍 2005

张玉冰 2005

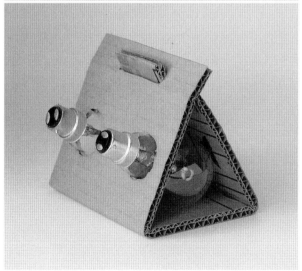

73

《高等艺术设计课程改革实验丛书》
形态创造力／机能造型
Form Creative Power

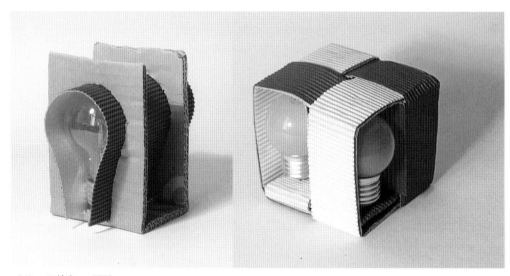

蔡青青　2005

叶芳　贾效东　2005

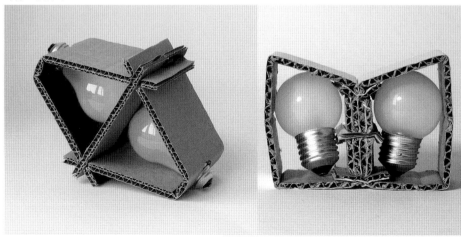

刘婷　2005

《高等艺术设计课程改革实验丛书》
形态创造力／机能造型
Form Creative Power

陈燕虹　2005

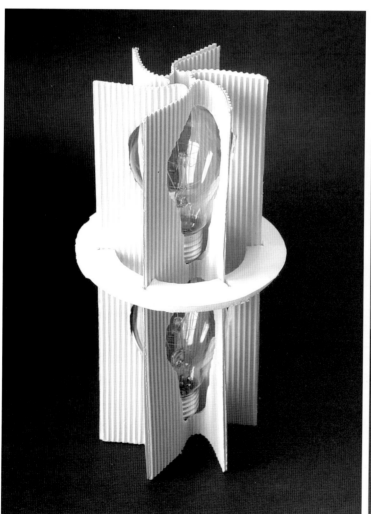

吴立立　2005

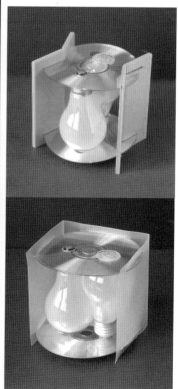

《高等艺术设计课程改革实验丛书》
形态创造力／机能造型
Form Creative Power

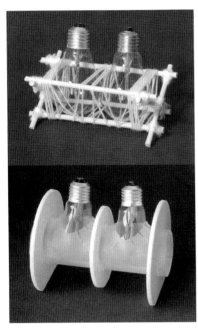

完善"想法"的一个最好的方法就是把它形象化。其做法是把想法写在纸上、画出来或者做成草模进行讨论。形象化是把我们大脑中的设想变成具体的形式,把头脑中漂浮的、模糊的想法提升到真正有价值的创意。张兵为了探索在同一形式中,材料、造型与展示的关系,连续做了三个草模进行比较。这也是基础设计课程要达到的训练目的:建立正确的思维方式、培养良好的工作习惯。

张兵　　2005

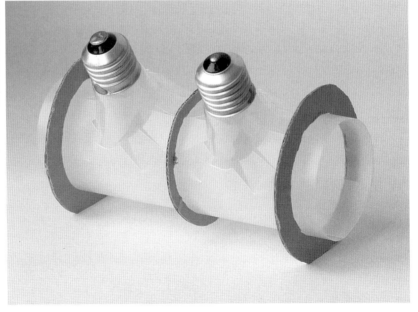

《高等艺术设计课程改革实验丛书》
形态创造力／机能造型
Form Creative Power

施丽丽　2005

　　这个构想来源于儿时的记忆：每当端午节，妈妈会教我用彩色纸折叠成好看的"粽子"，用红丝线串起来后，像项链一样挂在脖子上。用这个结构做灯泡课题是再合适不过了：三角棱锥具有很好的支撑功能，灯泡就像孩子一样被保护在里面。而且这个结构容易开合、用材紧凑，很有趣味性。

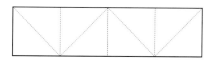

张伟雄　2005

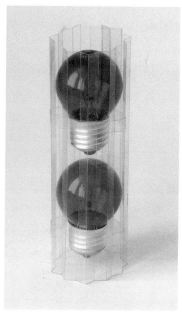

《高等艺术设计课程改革实验丛书》
形态创造力／机能造型
Form Creative Power

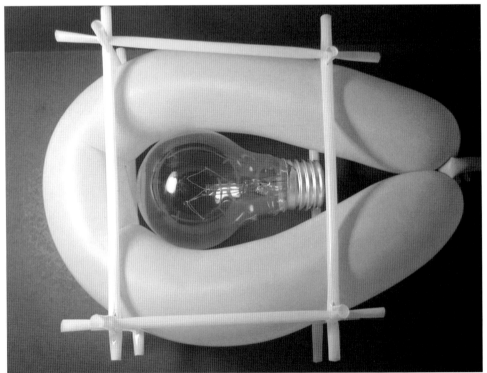

程婵　　2005

　　利用气球受压向四周均匀膨胀的力，一方面保护灯泡，另一方面使气球与框架产生紧密的配合，使整体结构加强。

《高等艺术设计课程改革实验丛书》
形态创造力／机能造型
Form Creative Power

吕科　2005

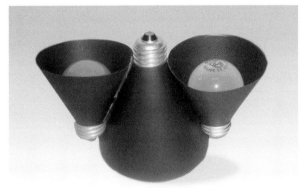

章红美　2005

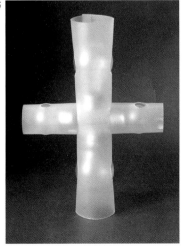

杨佩惠　2005

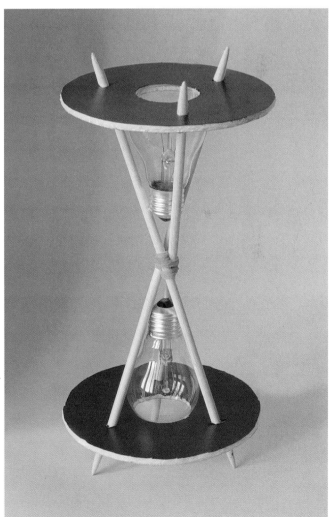

《高等艺术设计课程改革实验丛书》
形态创造力／机能造型

Form Creative Power

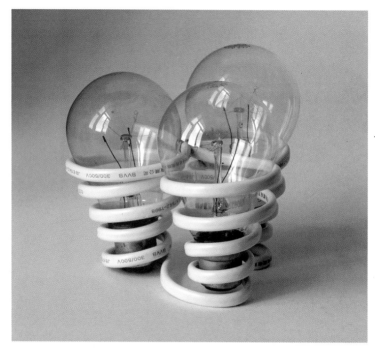

王丽燕　2005

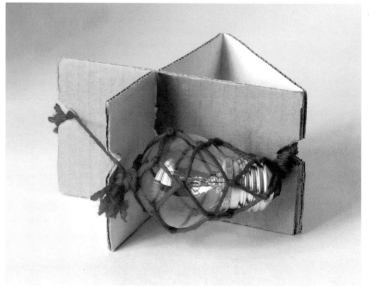

周蓉蓉　2005

《高等艺术设计课程改革实验丛书》
形态创造力／机能造型
Form Creative Power

章静　2005

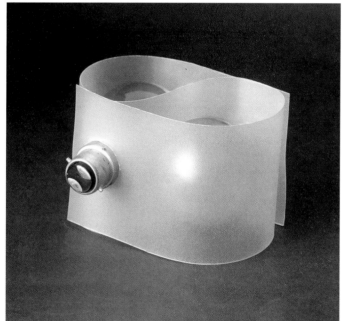

潘苏慧　2005

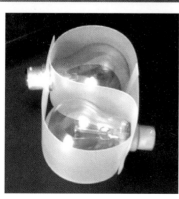

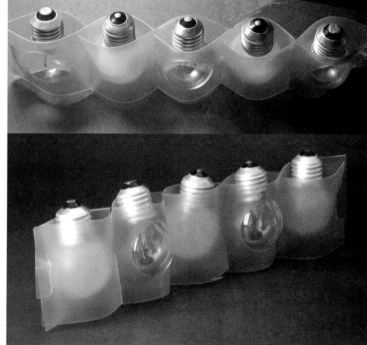

《高等艺术设计课程改革实验丛书》
形态创造力／机能造型
Form Creative Power

季从留　　2005

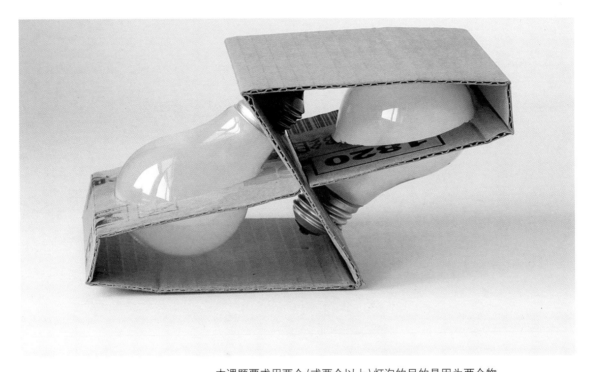

本课题要求用两个（或两个以上）灯泡的目的是因为两个物体才能产生相互间的关系。季从留一开始的想法是从灯泡大小两头的特点来考虑的，一正一反放在一起可以节省空间，但在具体设计时却发现用一张纸卡住着两个灯泡比想像中要难好多，最终这个效果好像是"只能这样"。当然，在现代商品展示中，用这种连续堆码也是一种具有动感的"POP"展示方式，造成一种视觉冲击力。

《高等艺术设计课程改革实验丛书》
形态创造力／机能造型
Form Creative Power

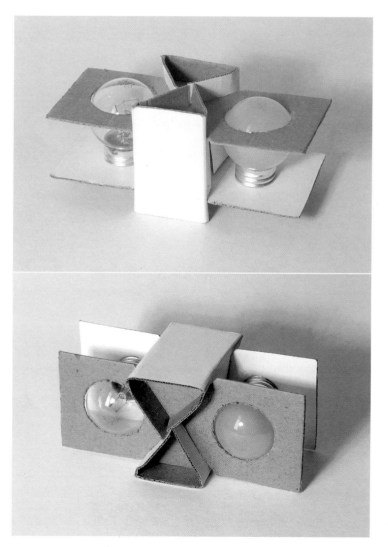

贺文倩　　2005

　　中国有一句成语"不入虎穴，焉得虎子？"如果我们要想解决问题,首先就要成为问题的一部分。要"先入虎穴"，设身处地的从各个角度看待问题。贺文倩在构思阶段用了许多纸板把两个灯泡包得严严实实,忽视了展示性又耗费了许多材料。由于用了太多的纸板相互插接,纸板牢度也成问题。本想加强保护功能反而降低了整体强度。我提醒她换一种思维：做减法。去掉不必要的保护性"围栏"，强化支撑结构的可靠性。"经过 N 次修改后，我发现简洁清晰的结构更具优越性。"

　　该设计的最终效果令人满意,特别是两个方向的放置方式都具有很好的展示性和稳定性，材料的运用也恰到好处。

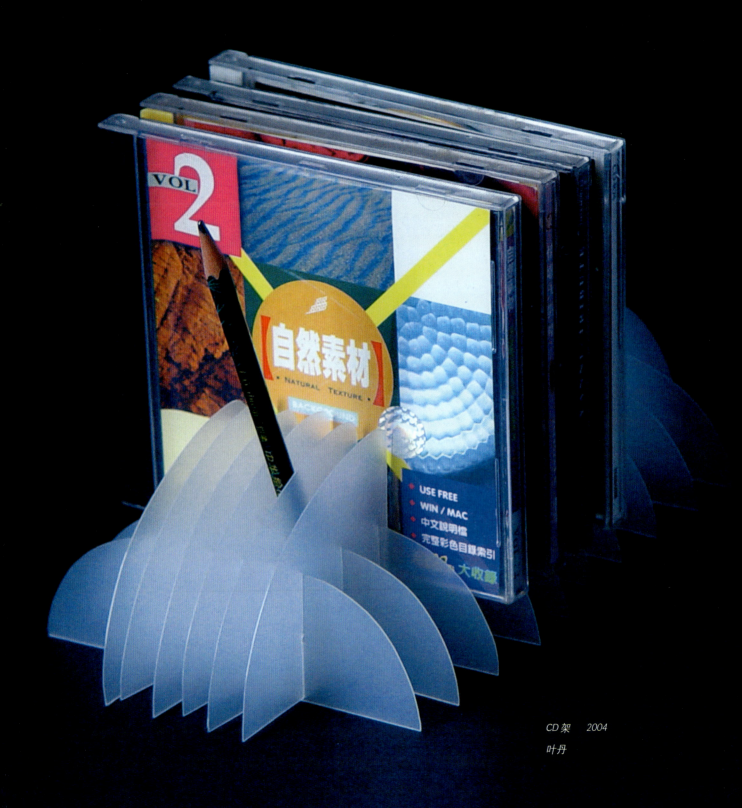

CD 架　2004
叶丹

第三部分　材质语言

课题六：为自己设计

课题提示及要求：

1. 以塑料片材为限定材料，设计与自己日常生活有关的用品。如：文具、案头装饰、梳洗支架、杂物架、挂钩、情趣礼品、旅游用品、灯具等；

2. 要充分体现片材特性、设计合理的插接结构。原则：省材、结构简练而且巧妙，不得使用粘结剂；

3. 不作材料表面装饰，以材质和造型结构体现美；

4. 对设计作品的魅力写出描述性文字，包括功能说明、使用说明。画出展开图以及使用时的彩色图片。

材料：PVC 片材。（限定材料）

数量：2 件。

尺寸：不限。

时间：15 课时。

《高等艺术设计课程改革实验丛书》
形态创造力／材质语言
Form Creative Power

向大家推荐一本书，就是这本《器具的进化》，在图书馆能找到。由美国杜克大学土木工程学教授写的一本关于技术发明，特别是日用品的发明、创造、改进，以及工业设计方面的书籍。它不是一本学术专著，而是以通俗生动的方式，深入浅出地叙述了许多生动的故事，可以让大家增长许多意想不到的知识。书中关注的焦点集中在那些更容易为我们所忽视了的日常小玩艺儿的发明和发展。更为重要的是该书通过这种生动的叙述，讲清了一些在日常用品的发明和发展背后所隐含着的大道理，可以让我们透过这些大道理作出自己的专业思考。

回形针是大家再熟悉不过的文具，但大家不一定会带着研究的眼光去看待它。其实回形针的发明在人类设计史上有独特地位，在这本书中有一个章节叙述了它的演变经过和发明的意义。书中写到：一个物体不论原来的功用为何，往往会有其他别出心裁的功用，如树枝可充当叉子，贝壳可当汤匙。人类制作的器具当然也不例外，回形针就是一例。很少东西像回形针那样，随着形状的改变而有不同的功用。据1958年的调查，每10个回形针就有3个不知去向，而10个当中只有1个用来夹定纸张，其他的用途包括当牙签、指甲夹、挖耳勺、领带夹、玩纸牌的筹码、游戏的记分工具、别针的替代品，还可充当武器。"[1]

你们看，一个小小的回形针在人们的日常生活中可以衍生出那么多的功用。我们可以从另外一个角度想这个问题：当初发明者是从自己的角度创造了一种夹纸的文具（也许是另外的用途），而其他人在某个场合把回行针作了领带夹，（或经过改造又发明了更好的领带夹），这种对物品"另作他用"的行为也应该看作是一种创造。世界上的人造物大概就是经历无数次的这种过程才发展到今天的。通过阅读这本书，大家会对日常生活中的用品会有不一样的思考。

我们再来看回形针：一根铁丝经过适当的弯曲，便可产生一定的功用，从中感觉不到技术，只有创意。尽管塑料回形针因动用了更多的现代技术手段，也可以创造出更富有变化的同样功能的产品，但传统金属丝回形针更显得高明，因为它没有技术，只有设计。

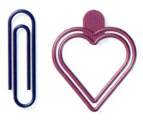

金属回形针　　塑料回形针

《高等艺术设计课程改革实验丛书》
形态创造力／材质语言
Form Creative Power

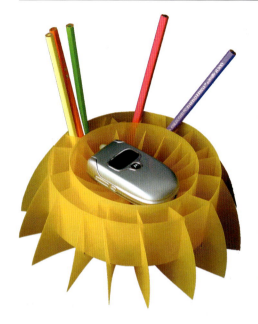

文具架　　2005
陈燕虹

　　今天的课题就是用一种普通材料，通过大家的设计和制作，产生一定功用的日常用品。在这个过程中，不需要复杂的技术，也不依靠仪器设备，只用我们的头脑和灵巧的手，借助普通工具（如美工刀）来进行造物训练。

　　这种材料在文化用品市场能买到，就是装订材料用作封面的PVC塑料磨砂片。其特点是：价格便宜，一般由A3大小，有红、黄、蓝、白四种颜色，用美工刀能轻易切割。我们就用这种材料设计制作与自己日常生活有关的用品，由于受材料尺寸和强度的限制，只能设计制作"小件用品"。

　　这个课题的材料和加工手段比较单纯，不等于设计的思路和方法的单一。相反，就像上述回形针的故事，单纯的手段和材料同样可以创造生动的、用途广泛的东西来，在这中间考验的是大家对材料、对生活的领悟力和设计创造力。

笔筒　　2005
刘婷

文具架　　2005
朱亚琴

注释：

　　[1]　[美]佩卓斯基．器具的进化．中国社会科学出版社，1999

87

《高等艺术设计课程改革实验丛书》
形态创造力 / 材质语言
Form Creative Power

　　大脑有思维方式完全不同的两个部分,大脑的右边是获得信息,而左边则作出判断。最理想的情况就是使用这两种思维方法。让左右脑为我们的思维作出各自独立的、奇特的贡献。通过使用左右脑,我们就能在创造力和判断力上都有创造性。在判断过程中,重点不在设想本身,而是设想将会产生的结果上。在设计活动中,各种制约因素必然会存在。在课题训练中,就是在培养创造力的同时增强判断力。

手机架　　2005
赵家乐

名片夹　　2005
章红美

笔筒　　2005
王素盈

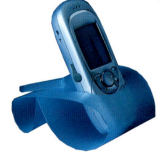

手机架　　2005
杨娟娟

《高等艺术设计课程改革实验丛书》
形态创造力／材质语言
Form Creative Power

饮料提手　　2005
何子健

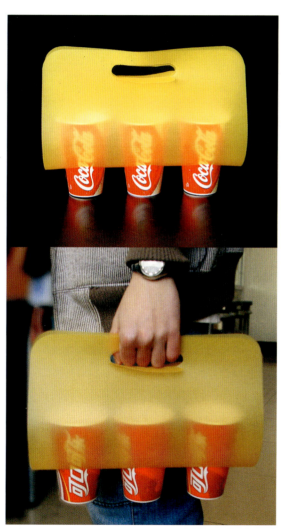

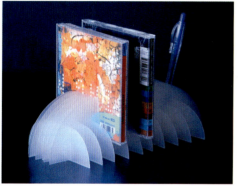

CD架　　2004
叶丹

　　本设计为造型生动别致、结构新颖的电脑光碟架。其材料有PVC片材构成（纵向有5片、横向有10片），中间可安插5个光碟，还兼有笔架的功能（见上图所示）。本设计既是一件经济实用美观的桌上文具，又是一件馈赠亲友的情趣礼品。由于产品本身为片材，包装时只需叠放，既节约空间，又节省包装材料，最终降低了产品成本。用户在简易组装产品的同时，能尽情体会到DIY的乐趣。

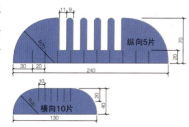

89

《高等艺术设计课程改革实验丛书》
形态创造力／材质语言
Form Creative Power

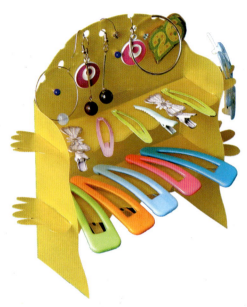

饰物架　2005
王素盈

饰物架　2005
王丽燕

　　柏拉图说："真正的创造者只是需要，需要是发明之母。"达·芬奇也有同样的表述："需要是主旋律，是首要创造者，是永久的约束，是自然界的定律。"本页作品的作者一看就知道是女生，她们都在设计制作自己所需要的东西，显得那样的用心、周到和完美。所以，一打完分，就迫不及待拿把这些宝贝拿回自己的宿舍。

小人儿插座　2005
张银

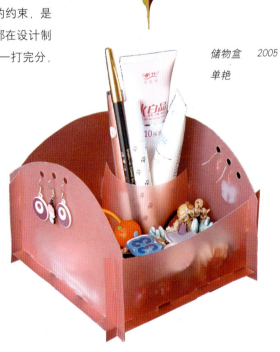

储物盒　2005
单艳

《高等艺术设计课程改革实验丛书》
形态创造力 / 材质语言
Form Creative Power

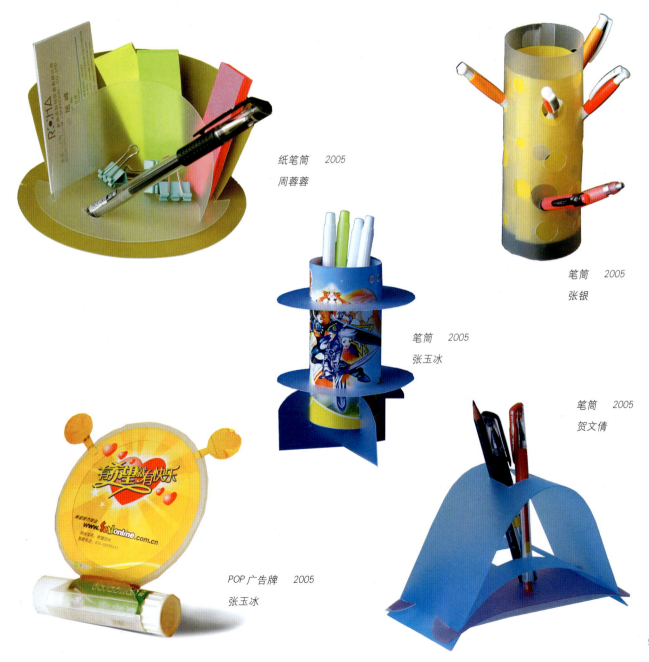

纸笔筒　2005
周蓉蓉

笔筒　2005
张银

笔筒　2005
张玉冰

笔筒　2005
贺文倩

POP 广告牌　2005
张玉冰

《高等艺术设计课程改革实验丛书》
形态创造力／材质语言

Form Creative Power

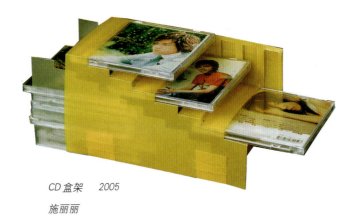

CD 盒架　　2005
施丽丽

CD 盒　　2005
陈强

　　本设计是一件办公用品，也可作馈赠朋友的艺术礼品。由于是一片材，包装时只需叠放，既节约了空间，又节省包装材料。

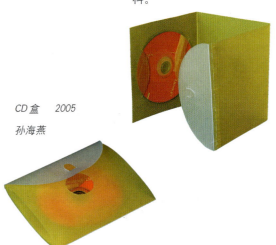

CD 盒　　2005
孙海燕

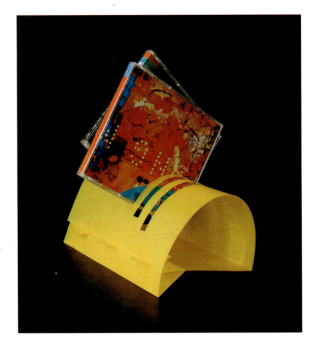

《高等艺术设计课程改革实验丛书》
形态创造力／材质语言
Form Creative Power

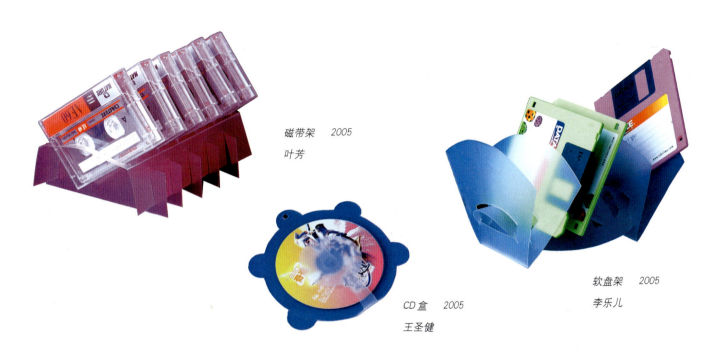

磁带架　2005
叶芳

CD盒　2005
王圣健

软盘架　2005
李乐儿

磁卡架　2005
应国炳

CD架　2005
修博文

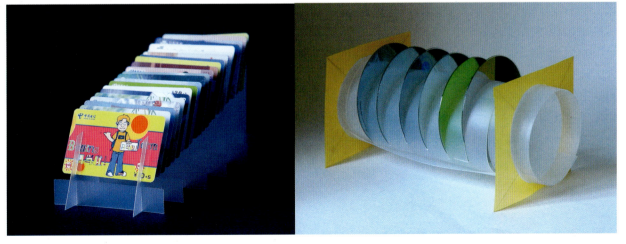

《高等艺术设计课程改革实验丛书》
形态创造力／材质语言
Form Creative Power

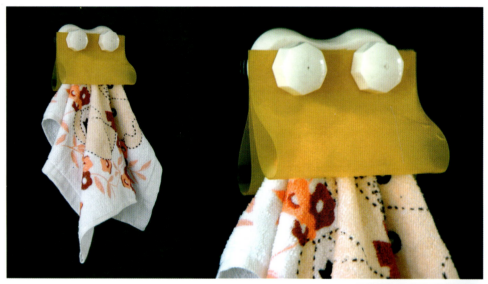

多用途夹　2005
施高苍

　　曾几何时，人们对旋钮较多的音响设备推崇备至，因为这是"高科技"产品。后来被认为是违背了"以人为本"的理念。其实，把复杂的电子产品做成真正的"傻瓜机"那才是真正的设计高手。基础设计课程上要建立这样一种观念：用最简单的方式解决问题，这需要用心去挖掘。施高苍设计的这两款"多用途夹"不能说是完美的作品，许多同学也不以为然，"感觉太简单"。依我看恰恰是这种看似"无设计"的设计最接近"设计"的真谛：用最简单的方式、适当的材料解决实际问题，而不露出"设计"的痕迹。我们要开发一种能从平凡生活中发现设计源泉的心智。

　　课题所限定的塑料薄片在强度和牢度上性能较弱，但同学们通过设计，改善甚至加强了性能。后几页所展示的"挂件"，除了机智，还带有几分情趣和幽默感。

《高等艺术设计课程改革实验丛书》
形态创造力／材质语言
Form Creative Power

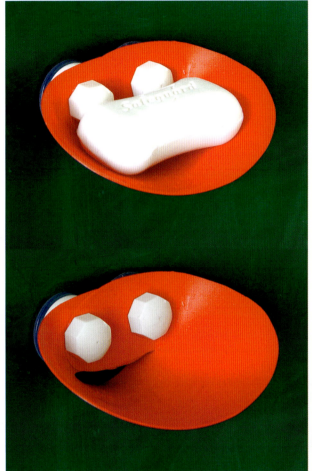

一张PVC薄片，经过适当裁剪，用吸盘螺丝安装在卫生间、盥洗室，就成了肥皂架，其强度足够承受肥皂的重量。如果与市场上的肥皂架相比较的话，这个设计在功能上与之相当，而在制造成本上有明显的优势：开模费及材料费会大大降低。

情侣牙刷架　　2005
杨珂珂

肥皂架　　2004
叶丹

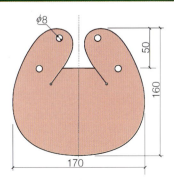

牙刷架　　2005
杨珂珂

《高等艺术设计课程改革实验丛书》
形态创造力／材质语言
Form Creative Power

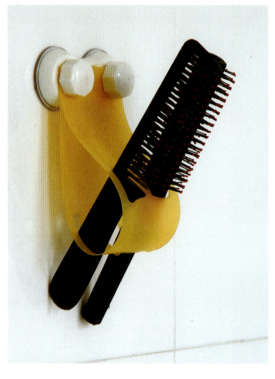

梳子架　　2005
陶立峰

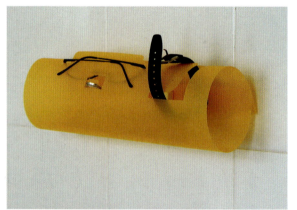

浴室储物架　　2005
李广

护肤品架　　2005
章静

在设计理论课上我们把"设计"定义为寻求解决问题的方法和途径。在设计基础课上就要把这种理念贯穿在课题训练中，即：生活中最需要解决的问题都可能有"设计"的存在。只是需要去发现，然后找到解决问题的方法。

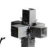

《高等艺术设计课程改革实验丛书》
形态创造力／材质语言
Form Creative Power

挂钩　2005
王涛立

三口之"架"　2005
李广

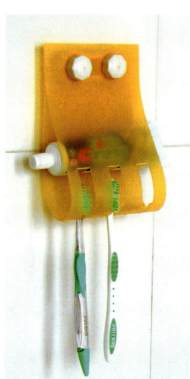

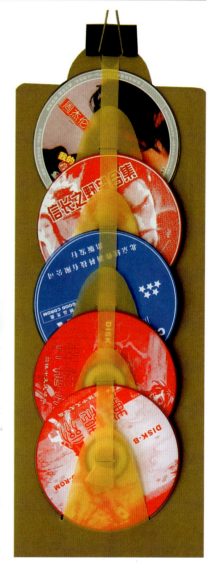

CD架　2005
林世民

97

《高等艺术设计课程改革实验丛书》
形态创造力／材质语言
Form Creative Power

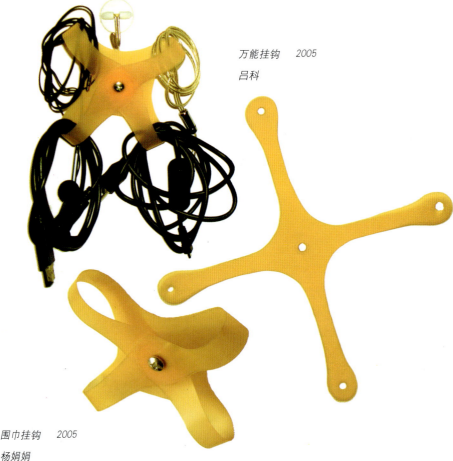

万能挂钩　　2005
吕科

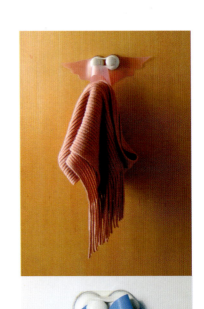

围巾挂钩　　2005
杨娟娟

　　相同的材料，简易的加工手段，却可以设计出那么多姿多彩的"挂钩"形式。这里需要智慧、情趣和一双巧手。基础训练就是要启迪一种能从平凡生活中发现设计源泉的心智。

《高等艺术设计课程改革实验丛书》
形态创造力／材质语言
Form Creative Power

小饰品挂架　2005

朱亚琴

八爪鱼挂钩　2005

王琳

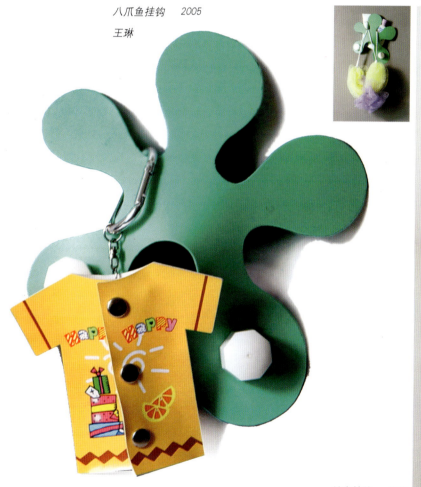

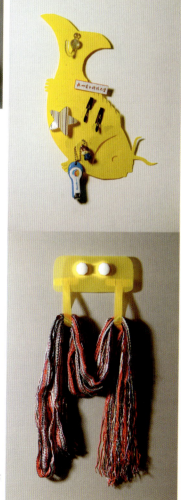

丝巾挂钩　2005

章静

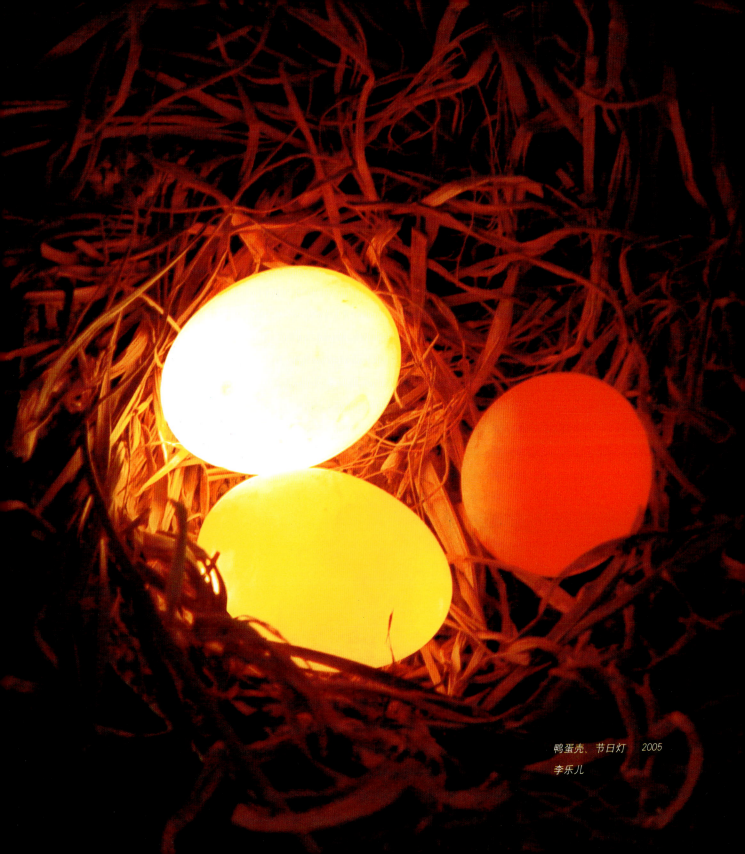

鸭蛋壳、节日灯　2005
李乐儿

课题七：光线造型

课题提示及要求：

1．我们生活在光的世界里。光源有自然的和人造的两种。在建筑、环境和灯具设计等领域中，设计师的工作在很大程度上就是控制光线，来获得最佳光照效果。

2．本课题的设计要求是：通过发现材料的软与硬、粗糙与细腻、新与旧的对比，在光的透射下改变材料原有的视觉特性，在给人的第一印象中体现出材质所蕴含的意境。

3．本课题是一次对于材料的心理效能的体验，重点并不在于对材料原来状态的利用，而在于怎样使材料表面状态通过人的视觉和触觉而产生美感。而对材质感的理解和怎样使材料构成有生命力的形态是工业设计师的基本素质。

材料及尺寸： 不限。

时间： 18课时

《高等艺术设计课程改革实验丛书》
形态创造力／材质语言
Form Creative Power

自从电被发现以来，灯光成了人们生活中最重要的一部分。它让人们的生理时钟延长，加速了人类文明的发展。到如今，灯更是从单纯"提供照明"的光源演变为"创造生活情趣"的角色。在物质贫乏的年代，"电"也是奢侈品，多数家庭只有一盏灯、一个灯泡为全家的光源。于是，"光线"就成了人们潜意识里的追求，也是人的感觉所能得到的一种最辉煌和最壮观的视觉经验。

事实上人们对光线的反应是有选择的，对那些司空见惯的光线不会多加注意。所以在商品社会中，利用独特的光线造型进行广告宣传（如霓虹灯广告）；在高科技展览、高规格的汽车展览中许多"惊人"效果都是利用光来制作的。而在现代设计艺术中，直接把光当成造型要素来完成一件艺术作品。在造型学中，"光的构成"成了一门新的研究课题。构成要素有：照射光、反射光、透射光，直接发光体（如霓虹灯）。以光作为材料去进行艺术创造，是现代设计的新领域。

本课题要求通过发现各种可利用的材料，在光的透射下改变材料原有的视觉特性。课题设计要点：

一是尽量发现新的材料来产生独特的视觉效果。这里所说的"新材料"不是从来没有过的东西，而是指尚未被发现的能产生新的光视觉感受的材料；

二是并不是所有未被使用过

喷发

鸡蛋包装纸模、彩色纸

李广　2004

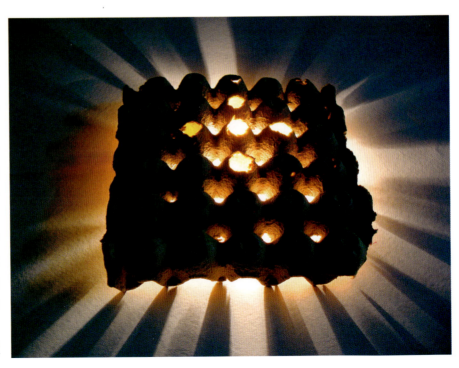

的材料都适合做课题设计的,勇于尝试新材料的意义在于不断地选择,重点并不在于对材料原来状态的利用,而在于怎样使材料表面状态通过人的视觉和触觉而产生新的视觉感受;

三是这是一个需要用极大耐心和勇气去从事的实验。需要费尽心机、反复尝试。任何急功近利、心情浮躁都会导致设计的最终失败。

当我发放课题后,同学们为了寻找心目中的理想材料,有时达到了废寝忘食的程度,跑市场、逛商店,有的同学在寻寻觅觅多时后终于在某个角落找到自己正需要的材料时,那种内心喜悦是难以言表的。这就是创造的喜悦!

作为课程教学,仅仅是培养一种设计的观念甚至是思考问题的习惯。最主要的是通过这样的基础训练提高大家对材料的敏感性和把握能力。这个课程结束后大家马上要回家过春节,可以肯定的是,这个春节会与以往不太一样,因为大家会带着"另一种眼光"去看待周围的事物:这个水果的肌理很有意思,那个饮料瓶造型很棒,喝完后可以做个小玩意,等等等等。如果在我们的脑子里这样的积累多了,离"专业设计师"的距离就不远了。

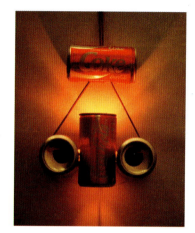

易拉罐、丈绳、即时贴
叶丹　1988

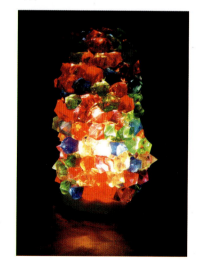

七彩水晶石　2005
王丽燕

《高等艺术设计课程改革实验丛书》
形态创造力／材质语言
Form Creative Power

在考虑设计元素时，突然觉得纽扣有点戏：4个小孔可以穿透光线，有机玻璃材料的本身稍微透点光，这样光线就有两个层次，在斑斑驳驳的光亮中透射出温馨的氛围；再则纽扣很适合作"元素"，个头小，可塑性强。因此就做了个"随意堆放"的造型，当然全部用纽扣，量太大，所以在中间放了个倒扣的塑料碗。

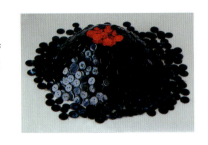

暖

纽扣　2004

施丽丽

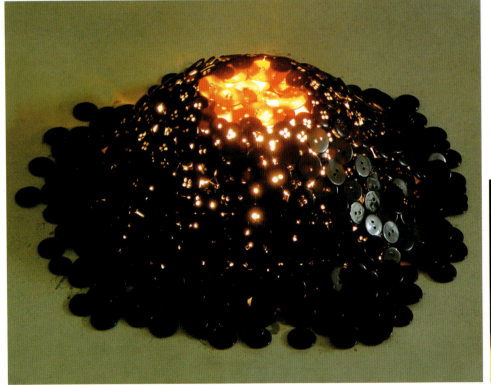

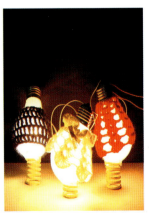

《高等艺术设计课程改革实验丛书》
形态创造力／材质语言
Form Creative Power

 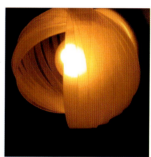

程蝉　2005

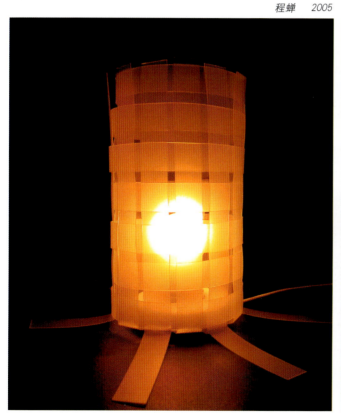 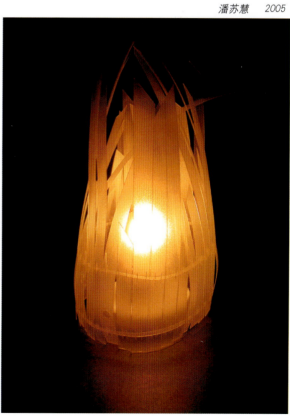

程蝉　2005　　　　　　　　　　　　　潘苏慧　2005

《高等艺术设计课程改革实验丛书》
形态创造力／材质语言
Form Creative Power

这几个作品的共同点都是利用"废弃物"进行的再设计。

所谓的废弃物，是针对初始使用性的废止，并不等于不可用，不应该简单的抛弃，而完全可以进入物质的新一轮循环过程中，再进行开发利用。换一种角度看废弃物：只有放错了地方的资源，并不是真正的"废弃"，只有巧妙开发新的使用价值，就有可能使其获得新的生命力。提高对材料认识和驾驭能力，想像力就成为不可或缺的因素。

一位名人曾说过：想像力是有耐心的观察所组成的。要从传统意义上的垃圾废品中找出精品的潜质，需要在观察中积累。这几位作者用丰富的观察力和想像力，为这些"放错了地方的资源"找回了存在的价值。

李乐儿　2005

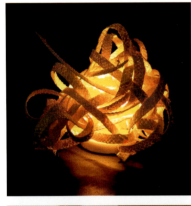

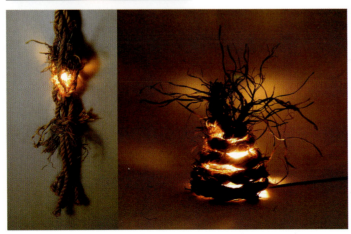

麻绳　2005
单艳

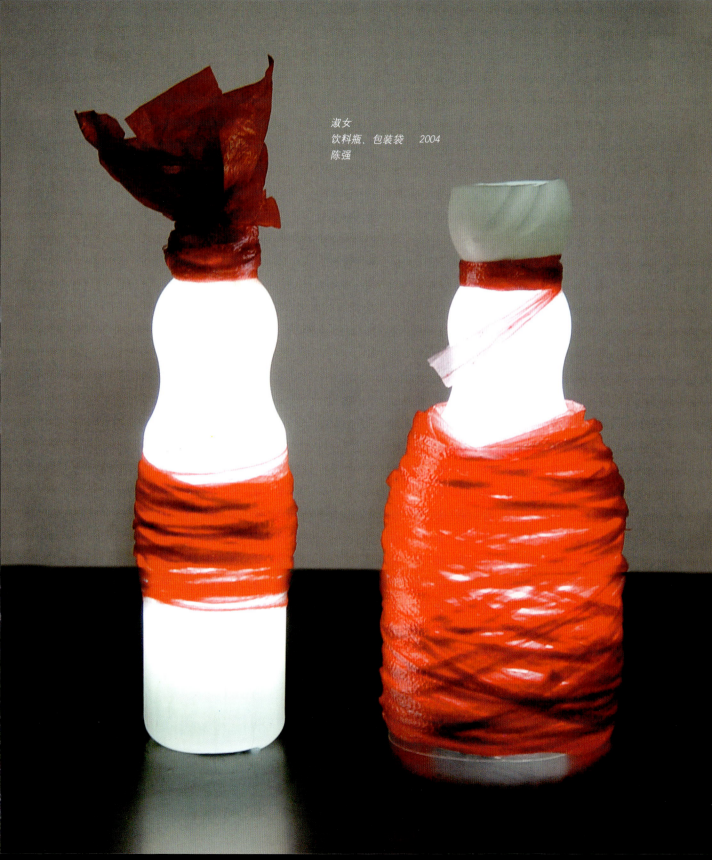

淑女
饮料瓶、包装袋 2004
陈强

《高等艺术设计课程改革实验丛书》
形态创造力／材质语言
Form Creative Power

家
吹塑纸、黑卡纸　　2004
陈燕虹

　　陈燕虹的作品采用材料的是最普通的吹塑纸。可取之处是把"情趣"融进了造型，营造了"家"的氛围：一家三口，其乐融融。

包装瓦楞纸、节能灯　　2005
章静

108

《高等艺术设计课程改革实验丛书》
形态创造力／材质语言
Form Creative Power

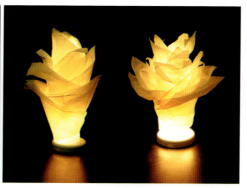

面巾纸、饮料罐　2005
孙海燕

易拉罐、墙纸　1988
叶丹

亚历克斯·奥斯本认为：" 创造过程不是以想法而结束，而是从想法开始，创造性的设想只是把想法变为实现这个漫长过程的第一部。" 好的设想与成功之间的差别就在于能否有效地判断设想，然后去实现它。孙海燕的作品是 " 折腾 " 出来的，想法早就有了，但一开始做出来的东西与想像相去甚远。既要考虑到光线，又要照顾到造型，判断力始终在左右着最终的效果。

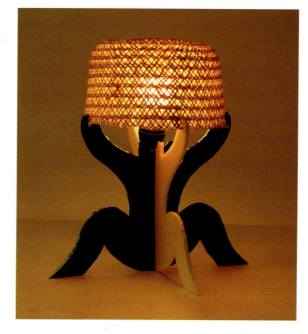

草帽、KT板　2004
蔡青青

109

《高等艺术设计课程改革实验丛书》
形态创造力／材质语言
Form Creative Power

拉锁、磨砂片　　2005　　　　PVC 磨砂片　　2005　　　　　　　　　玻璃、PVC 磨砂片　　2005
吕科　　　　　　　　　　　　蔡广明　　　　　　　　　　　　　　　许誉锋

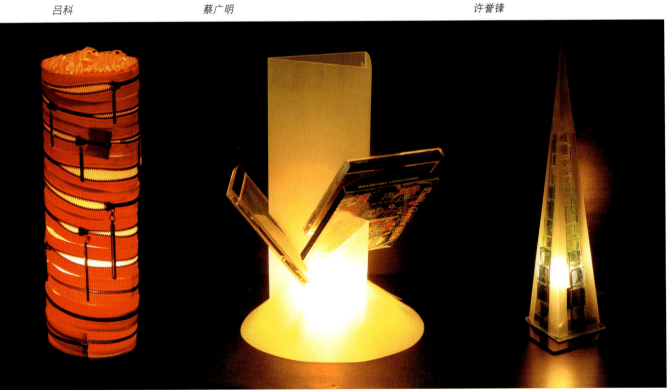

《高等艺术设计课程改革实验丛书》
形态创造力／材质语言
Form Creative Power

陶立峰　2004

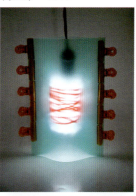

有时想法就像子弹到处飞。从一个设想可以跳出另一个设想，从一个人身上跳到另一个身上，直到最后撞到了某根神经。这才是它真正有用的时候。谁思考它，它就回到谁的身边帮助他解决问题。最终的结论常常在原先的想法上有很大的变化，以至于人们没有意识到，就像飞出的子弹会变成碎片，但仍然有能量向前飞。课程上同学们的讨论往往会激发许多想法，一个不经意的"点子"，在多个人的传递中就会发育成很好的创意。

虞萍　2005

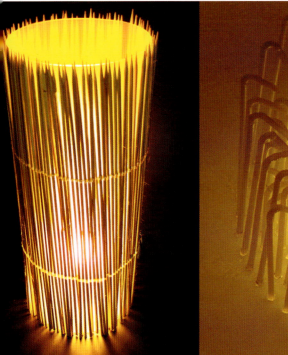

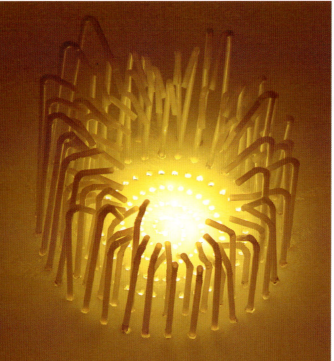

赵家乐　2004

吸管、KT板　2005

杨珂珂

《高等艺术设计课程改革实验丛书》
形态创造力／材质语言
Form Creative Power

有一位潜心钻研课题的教授，一谈到他的课题就激动不已，恨不得一下子把所有有关课题的知识都教给他的研究生，学生们一下子被他满堂灌的课程内容塞得满满的，根本不能用脑子来思考，而教授却搞不明白这些学生为什么如此之笨。所以，对某件事知道得太多就会使头脑超载，降低创造性。

同理，做设计想法很重要，也是必需的，但是如果头脑里想法太多，反而不能全部消化。

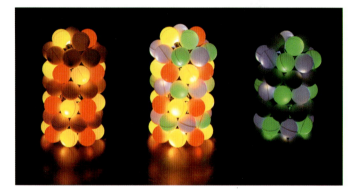

乒乓球、节日灯　2005
杨佩惠

易拉罐、即时贴、
电子钟　1988
吴立立

塑料杯、即时贴　2005
周蓉蓉

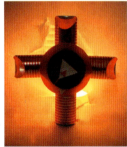

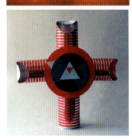

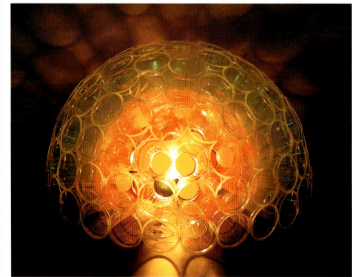

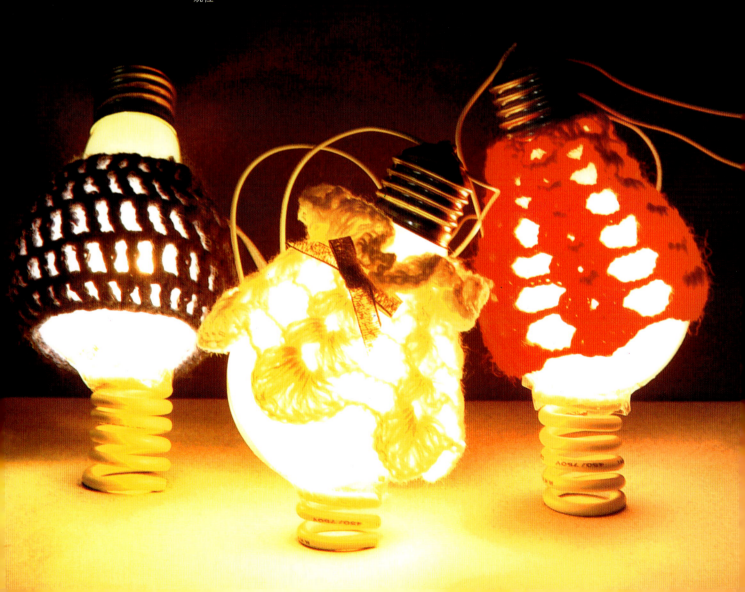

灯光奏明曲
毛线、电线、灯泡、弹簧　　2005
姚佳

《高等艺术设计课程改革实验丛书》
形态创造力／材质语言
Form Creative power

笔架

PVC 磨砂片 2005

王涛立

工业设计基础教育刍议

近十多年来我国经济的持续高速发展，给工业设计教育带来了前所未有的发展机会。上个世纪80年代末，工业设计在我国高等教育的专业目录中确立时，全国有20所左右的院校开设工业设计专业。仅仅15年时间，发展到现在全国已有千余所高校开设工业设计专业，除了综合型大学及艺术院校外，不带"工业"的专业型院校也开设了此专业。10多年前，每年从高等院校毕业的工业设计本科生不足一千人，而现在每年的毕业生有几万人。虽然工业设计专业的毕业生走上社会从事本专业工作的比例并不高，但在感觉上人们认为此专业就业面比较"宽"，所以还有扩招的趋势。针对目前这种现象有人担心这是工业设计教育的一个"泡沫"，社会容纳不了那么多设计人才，现在和将来相当一段时间内工业设计专业的毕业生在就业市场上很难找到自己的位子。

眼镜设计　2005
章红美

理性分析目前这种状况，我们认为：首先，工业设计这个专业之所以发展到今天这个规模，是得益于我国近几年经济的持续增长和加入世界贸易组织的大环境。随着世界经济一体化的产业格局，我国将成为世界制造业中心。根据发达国家经济发展的经验，工业设计在提高工业制成品的国际市场价值和制造业水平中发挥着巨大的作用。虽然我国目前的制造业还处在工业产品的"引进、加工、消化"的发展水平阶段，从发展的趋势看，下一步的发展动力将是以工业创新为主要特征，不然就难以完成党的十六大提出的国内生产总值到2020年比2000年翻两番的战略目标。所以，政府和教育界对工业设计的发展是有战略眼光的。

其次，一个国家要想比别的国家发展得更快一些，必须在教育，特别是在高等教育上适度超前发展。就以我们的邻国——韩国为例，最近几年韩国的汽车、电子产品、家用电器在我国的消费品市场上有不俗的表现，而在这个成绩的背后有这么一组数字：（据上个世纪末的资料显示）仅4000万人口的韩国70年代末才500名工业设计人员，而到了90年代已有90个学校办设计专业，每年的毕业生达1.3万人。相比较而言，我国的工业设计教育还有很大

的发展空间。目前出现的就业问题只是经济转型中暂时的困难，原因很多，不能把短期内的问题作为长期发展战略决策的基础，也不能因为暂时的困难而放弃工业设计教育适度超前发展的大战略。

第三，虽然在大力发展工业设计教育的观念上已经得到政府和社会的认可，但具体到有些高校近几年来在教学条件、师资力量严重不足，专业培养目标与社会需求不甚明了的状态下大量扩招，其中的盲目性也是相当严重的，在这个层面上确实存在"泡沫"成分。

第四，查阅各院校的招生简章，无论是培养研究生还是本科生，培养目标都是创新设计的高级人才，但仔细观察大部分院校工业设计专业在课程设计以及教学实践中看不到更多的有关培养创新能力的实质性内容。笔者在两年前曾参与过上海一家企业招聘设计师的经历：通过报纸刊登招聘广告后，有100多个不同高校工业设计毕业生参加应聘面试。这些应聘者的共同特点是：所带设计作品均是电脑效果图，基本没有模型资料；尺度概念淡薄，产品三视图不规范；设计报告中的文字缺少专业水准。在陈述设计意图和设计过程时比较空泛。从中挑选了三名试用后发现，做设计时对资料的依赖性太强，很少能提出具有独立思考后产生的设计概念，而对电脑渲染效果时却表现出少有的自信。这个事例从一个侧面反映出目前我国工业设计教育的普遍问题即：过分重视电脑表现技术，轻视制图、动手能力和文字表达能力的培养，而最最缺失的是对工业设计专业至关重要的创新能力的培养。

经济全球化所带来的国际竞争，归根到底是人才的竞争。高等教育适度超前发展，为即将到来的经济腾飞提供高素质的人力资源。而今天的设计教育是否能健康发展，能否培养出具有国际竞争力的创新型人才，将直接影响到经济建设的质量和发展速度。因此我们有必要对今天的设计教育给社会提供什么样的人才进行反思，特别是设计教育中创新能力的培养以及对设计教育本身的创新和设计，而不仅仅是把创新"停留在嘴巴上的风暴"。正如香港科

雨光曲
环境设施设计　2004
方丽　丁洁

时装眼镜设计 2005
王琳

技大学丁学良教授所说:"一个国家的大学的创新力不够,就会坏事,因为大学在现时代,无论从科技角度、技术角度还是制度角度、观念角度、文化角度,都是整个社会创新的最重要的源头之一。"[1]

一、能力培养

1978年4月1日美国《星期六评论》上刊登了"哈佛出现的迷惑:什么构成一个'知识人'呢?"的文章,作者苏珊·斯科菲尔德所说哈佛的迷惑是指哈佛大学的通识教育(general education)课程而言。这个迷惑环绕着一个基本的问题:即什么才算是现代大学的通识教育?或者说,怎样才能培养一个现代"知识人"?"美国大学的本科教育不同于欧洲大学的显著特点是:重视'通识教育',而不是专业教育,专业教育的重点是在研究院。尽管多年来通识教育与专业教育有许多论辩,但美国大学基本的看法与信仰没有动摇,即认为大学教育不宜过早专业化,而应该是一种通识教育。这种看法与信仰,也越来越受到世界各国教育界有识之士的回响。"[2]

类似的问题近年来在我国的教育界也有过讨论:即大学本科是"通才型"教育还是"职业型"教育。职业型教育就是一种"目的型"教育,是本着将学生塑造成一种专门的人才来设置的,这种人才的特征是职业定位。当今的设计教育就有越来越重视"职业教育"的趋势。

有些院校几年前对大学一年级的基础教学进行了改革,成立了基础课部,不分专业进行统一的基础训练,二年级再进入专业学习。应该说这是一个很有意义的探索,即加强基本功训练,不要过早的受专业的限制,让学生在基础学习中发现自己的潜在能力,进入专业学习后会更有自觉性。 但在具体教学中却变了样:基础课成了"万金油",各门专业的基础课程都要在一年中学完,教师埋怨课时不够,而学生则忙得团团转。"重视专业"的思想过早的在这里得到了强化。所以有的学校试验了两三年以后又被取消。

其实,早在包豪斯时期就有过"预科"的概念。校长格罗皮乌斯晚年经常反思一个问题:包豪斯最宝贵的教育经验是什么?他认为就是培养学生的独立性、独创性和创新意识。在他的

《高等艺术设计课程改革实验丛书》
形态创造力／工业设计基础刍议
Form Creative Power

《包豪斯的观念和结构》一书中阐述过"预科"的教育思想："要求学生自觉地摈弃对任何一种固定的风格流派的模仿。学生的任务仅限于观察和描绘形式和内容的吻合。预科的目的在于揭示学生个人的潜能，并按照所需要的方向发展它们。问题不在于某个人天赋的高低，而在于各个人在节奏、明暗、色彩、材料性质等方面不同的擅长。因此，必须优先发展学生最有特色的能力，同时均衡发展他的其他能力。预科不仅是对学生的考验，而且也是教师展示创造力的场所，因为他们面对的是不断发展的个性。"尽管包豪斯教师们的艺术风格很不一样，然而他们都认为，最重要的不是向学生传授自己的创作方法，而是让学生探索个人的道路；不是把某种风格强加于人，而是发展学生的独立思维能力。对于这个问题，作为包豪斯教师的康定斯基说得最为明了："学校的任务在于指明道路，提供手段，而目的和最终决定的寻求是艺术个性的任务。"[3]

2001年，苏州工艺美院曾组织过"基础教学"的研讨会，会上有教师就提出来：现在有那么多的新课要开，每门课只能摊上30学时，而30个学时要把一门课弄完整是不可能的。随着时间的推移，这些"新课"会越来越多。我们认为，问题不在于这些课要不要开，而在于这些"基础课程"在发展学生自主创新能力上是否有帮助。因此，对基础课的改革创新是设计教育的重中之重！上海人民美术出版社和中国建筑工业出版社近两年来组织出版了一系列国外设计基础教育的原著，这对我们有很好的借鉴和促进作用。

提到"能力培养"，在当今社会是个热点。这里有两个"高考"例子颇能说明问题。在艺术类招生中，有的学校每年的色彩考题均是水果、蔬菜之类的默写。浙江有一个美术高考培训班里的老师有个绝活：一个苹果只画八笔就能搞定，所以进了这个培训班就学"八笔苹果"，据说生意很火，因为成功率较高。

眼镜设计
2005
张银

相反的例子是：国外设计专业招生不考素描色彩，而考设计的能力。有个考题是：一张铅画纸，两个鸡蛋，三个小时中用纸做鸡蛋的包装设计。评分标准：在一米高的位置上包装物往下落，鸡蛋完好无损，考试通过，反之就落选。试想一下，如果这两个学生都进了大学，哪个"能力"更强些？而这个能力恰恰是教育的结果！同济大学林家阳教授在谈到高考现状时尖锐地指出："这样的标准体系给我们带来一种什么样的结果呢？不难断定，设计专业的学生更容易成为一名模仿大师，而不是设计大师。新时期教育的目的更应该注重是创新、个性化。"[4]

大学教育（指一段时间的、校园里的教育）是培养受教育者的素质及能力，甚至是一个人能够继续接受教育的能力。清华美院把"教会学生发现问题、分析问题、以条件允许的方式组织资源，并以恰当的方法解决问题"作为工业设计教育的本质，就是把对能力的培养放到了重要的位置。

二、基础课程

近年来，广州美院、清华美院、江南大学、湖南大学等院校的工业设计师生经常在国际性的设计比赛中获奖，成了工业设计教育中的亮点。这些院校也是在近年来对基础教学改革力度最大的。我国的设计教育体系基本上是从上个世纪80年代从欧美及日本引进的，而设计基础课程主要来之德国包豪斯设计学院所创立的一套教学体系，即"三大构成"。在十几年前，哪个大学里的教师会教"构成"课，会被邀请到处去讲课；新开设计专业，最难招聘到的专业教师，就是会教"构成"的。可是几年后，"构成"在我们的设计教育研讨会上受到了普遍的质疑："三大构成"越来越走向程式化。这可以从大量的有关构成方面的国内出版物中找到依据：被称为教科书的内容大部分雷同，构成作业层层抄袭，而且越来越陷入庸俗

琐碎的泥沼。更为严重的是这些书籍愈来愈成为众多学校基础课学生作业的模板。

眼镜设计　2005
朱亚琴

构成课程之所以被世界各国的设计院校确立为设计教育的基础课结构，因为"这个结构把对平面和立体结构的研究、材料的研究、色彩的研究三方面独立起来，是视觉教育第一次比较牢固地奠定在科学的基础上，而不仅仅是基于艺术家个人的、非科学化的、不可靠的感觉基础上。"课程的创立者、包豪斯教师约翰·依顿是这样规定构成课的目标的："发展学生独立发现的能力、发明新东西的能力，同时注意结构的简洁；增强责任感、纪律性和自我批评精神，增强思维的准确性和明晰性。"[5] 那么，为什么到了我们这里却成了层层模仿的"八股"了呢？虽然我们常说工业设计重在创新，而在设计基础教学中却把"三大构成"课搞成了纯技术训练的 "手工制作"课，美其名曰提高学生的动手能力和创新能力。"创新"，在这里变成了停留在教师和学生嘴巴上的时髦。

谈到工业设计教育，总要提到包豪斯。但我们很少深入全面的研究包豪斯，为什么当初格罗皮乌斯创立包豪斯学校时，担任基础教学的教师中没有一个是设计大师？全是先锋派艺术家，却培养出了像马歇、布鲁耶这样的工业设计大师？关键是在这些艺术家身上具有可贵的创新精神，在设计教学方案上勇于尝试，勇于实践。就像约翰·依顿在回忆包豪斯时所说："那是普遍探索的年代，一个强烈的实践欲望促使全体师生不惧失败，果断尝试的时期。"[6] 而在我们的教师身上缺少的恰恰是这么一点精神。至少在观念上把设计当作一门"手艺"。在就业压力的影响下，学生中也普遍存在"重技轻道"的实用主义学习态度，教与学双方都笃信"由技入道"的观念。东华大学吴翔教授认为："用几种固定方法去解决所有问题的思想，即是传统的'由技入道'的观念。而主张随机灵

活的运用方法,只要在目的方向、途径策略手段、工具和程序等方法要素上,正确把握,那么就可以运用任何方法。这些都可以视为 '由理入道' 的方法"。[7]

在设计教学中这种"目的型"教育的缺陷就是先设定"职业技能"目的,后设置授课方法。所有的思路是在一种制约状态下产生的,这种限制极大地削弱了工业设计教育中对能力的培养。而现代设计教育的基本理念即是变"目的型"教育为"过程型"教育。重创造、重体验、重能力,它是一个过程,因为它看重的是能力与价值观的培养。在重能力与素质培养的思想下,课程的设置应该依照对能力的训练来安排的。原先的经验只是创新的依据,并不是创新的限制。

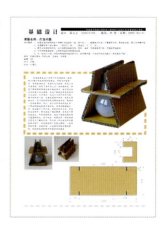

三、路在何方

当今的企业界有一种说法:没有思路就没有出路。这句话的背后是有深刻含义的:十几年前不管做什么产品,都能找到发展的机会,因为当时的中国市场处于产品短缺的状态,市场上有许多空缺可以填补,而今天的中国市场早已越过了短缺经济时代,不管做哪个产品都存在着激烈的市场竞争。因此没有一点深谋远虑非但搞不好企业,还可能落得个血本无归的结果。

设计作业 2005
王素盈

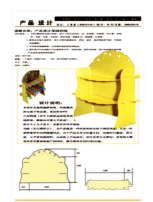

2001年初,清华美院发表了"工业设计本科课程体系改革"方案,引来了部分院校的模仿热。大家都清楚:清华美院的社会资源、教学资源和学生素质和其他学校相比是不一样的,具有不可模仿性。现在许多学校都在制定学科发展的战略目标,在这些长篇大论的战略目标规划书中,大多提出全面提高教学水平、科研设计水平和理论研究水平,从而达到"十年国内知名,二十年国际先进"的战略目标。在这里面唯独没有分析本校本专业目前所处的环境和所拥有的资源,离开了这些基础怎么发展?怎么全面提高?战略之所以成为战略,就是要突出一些东西,相对舍弃一些东西,什么都是重点也就无所谓重点了。事实上每个学校都只能在有限资源中获得发展空间。每个学校都在招生简章中,把培养目标定为"工业设计的

高级人才"，世界上还没有一所高校有能力在四年时间内造就"高级专业人才"。在这种办学理念下，造成了目前人才市场的缺少人才梯队。据报道深圳人才市场上高级技工与硕士一样待遇招聘，市场已经对这种现象亮出"黄牌"了。

社会在分工，高等教育也要分工。在制定"发展战略"时就应该在充分利用自己的资源和发挥自身特长的基础上，扬长避短，找到自己的定位。

笔者认为至少在三个方面阻碍着设计教育的可持续发展：一是人才培养结构体系不够完善。把主要精力放在培养本科生和研究生方面，使得有些专科、本科教育的层次、界限不够清晰，专科教育往往成为本科教育的"浓缩"，继续教育的体系也不完善，严重制约了工业设计人员的在岗继续教育和素质、能力的提高；二是面向实际的设计实践不足。学生缺乏解决实际设计问题的能力，缺乏对工业设计所必须具备的有关经济、社会方面的知识的了解，缺乏参与产品开发中决策、协调、控制的初步能力和管理素质；三是与企业联系不够紧密。目前我国设计教育的培养模式既不具备美国对进入企业的毕业生进行必要的设计师岗位培训系统，又缺乏德国学生所具有的直接参与设计项目的足够训练。与企业联系不密切，也使学校难于根据社会需求及时调整专业结构，开设社会急需和具有前瞻性的专业课程，出现与人才市场需求脱节的局面。

目前，中国正处于工业化高速发展的进程之中，来自国际竞争的压力越来越大，能否尽快培养与造就一大批高质量、多

校园垃圾桶设计　　2004
汤海斌

风动冲击扳手设计　　2005
汤海斌

层次的工业设计人才,为中国的发展做出贡献,就成为提高国家工业竞争力、实现强国之梦的关键,高等教育有着责无旁贷的历史任务。推进设计教育改革,培养创新人才要从四个方面入手:

一是重基础。特别是加强基础教育以及创新能力、沟通能力和团队合作方面的训练,更新专业教学内容和方式;

二是重交叉。增加跨学科参与项目设计和设计研究方向的机会。湖南大学何人可教授提出的"将工业设计作为一种高度综合性的交叉学科来组织教学"[8]的观点是工业设计学科发展的方向;

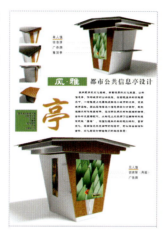

风雅
城市信息亭设计　2004
王霖锋

三是重人文。加强人文教育,包括世界文化发展史、道德与法律、美学方面的教育,在设计教育中强化以人为本的基本理念;

四是重实践。实践活动包括校内的基础训练、设计项目的参与和校外实习三部分,同时要努力加强学校与企业的合作。

此外,还要解决在职工业设计人员的继续教育以及国际合作问题。加快改革,调整工业设计学科的专业结构、层次结构和人才培养模式。

香港中文大学金耀基教授在《大学之理念》一书中指出:"看一个国家的大学之质与量,几乎就可判断这个国家的文化质素和经济水平,乃至可以预测这个国家在未来二三十年中的发展潜力与远景。可以预见,大学在发展知识与培养人才上的作用将是越来越重要的,大学无疑将在形塑、改造和推动社会上扮演一个主要的角色。亦因此,如何善用,或如何防止误用大学应该是任何社会第一等的

脚控鼠标设计　2004
陈妍

《高等艺术设计课程改革实验丛书》
形态创造力／工业设计基础教育刍议
Form Creative Power

大事。"[9] 未来中国工业设计的发展在一定程度上取决于今天设计教育改革的成效！

2005 年春
于杭州下沙高教园

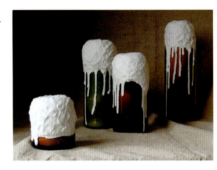

材料构成

啤酒瓶、石膏　2004

叶丹

注释：

[1]　丁学良．从世界看中国．广州：南方周末，2004

[2]　金耀基．大学之理念．北京：生活、读书、新知三联书店，2001

[3]　凌继尧，徐恒醇．艺术设计学．上海人民出版社，2000

[4]　林家阳教授关于设计教育答《美苑》记者问[OL]．http://www.arts.tom.com/1008/2004/5/21-40208.html

[5]　王受之．世界现代设计史，北京：中国青年出版社，2002

[6]　[瑞士] 约翰·依顿．造型与形式构成．天津人民美术出版社，1990

[7]　吴翔．边缘与突破．河北美术出版社，2003

[8]　何人可．走向综合化的工业设计教育．北京：装饰，2002

[9]　金耀基．大学之理念．北京：生活、读书、新知三联书店，2001

《高等艺术设计课程改革实验丛书》
形态创造力／工业设计基础教育刍议
Form Creative Power

> 任何艺术作品都是其时代的产儿，同时也是孕育我们感情的母亲。每个时期的文明必然产生出它特有的艺术，而且是无法重复的。
>
> [俄] 瓦西里·康定斯基《论艺术的精神》，中国社会科学出版社，1987

> 视觉形象永远不是对于感性材料的机械复制，而是对现实的一种创造性把握，它把握到的形象是含有丰富的想像性、创造性、敏锐性的美的形象。
>
> [美] 鲁道夫·阿恩海姆《艺术与视知觉》，中国社会科学出版社，1984

> 对人的本质的直观性理解，乃是一个真正教育者不可或缺的才能，他需要识别而且能够发挥他的学生的天赋与秉性。
>
> [瑞士] 约翰·伊顿《造型与形式构成》，天津人民美术出版社，1990

> 无意识的冲动往往是创作中支配我们作出决定的因素，而利用我们感觉活动中自然的势头来帮助开发直觉工作是重要的。
>
> [英] 莫里斯·索斯马兹《视觉形态设计基础》，上海人民美术出版社，2003

> 许多作品之所以被认为成功，是因为它们遵循了强调的原则——强调某一特定部分或特性，而不是展现那些错综复杂、自以为重要的细节。
>
> [美] 保罗·泽兰斯基、玛丽·帕特·费希尔《三维创造动力学》，上海人民美术出版社，2005

> 在城市中，感官可以感受到的一切没有不受到人为影响的，我们亲身体验了这个由人类"设计"出来的物质世界。
>
> [美] 亨利·佩卓斯基《器具的进化》，中国社会科学出版社，1999

后记

当我们面对书中一件件充满机智和艺术美感的设计作品时，看到的只是一个"结果"。对教与学双方而言，最有意义的是这些结果产生前所经历的那一段漫长过程。在貌似随意、偶然的效果背后，隐含着热爱设计的同学们对"设计"的了解、探索、体验的过程。

古代思想家韩愈对"教学"下的定义是："传道、解惑、授业"。笔者认为这三项功能中，"传道"是第一位的。这个"道"以现在说法就是学习的方法，即"治学之道"。高等教育的功能应该是促使学生能动地去掌握知识，独立地研究和解决问题，并能够不断的自我学习，使个人潜力得到最大限度的发挥。所以说学习方法的传授是基础设计教学的首要任务，我设计的这些课题的涵盖面既宽泛又可以深化，目的是让学生可以课题为触发点展开想像的翅膀，来完成课题设计。而把一个"初步想法"变成一个最终的"作品"，设计的方法就很重要。所以在设计课题时，我自己要先做几个方案，在上课时就从剖析自己的作品开始，这样学生可以从近处与老师平等的面对这个课题。当然不能把自己的作品当"范例"来展示，而是把自己的作品当作理解、解剖课题设计方法的具体对象物。在教学实践中，学生中没有一个是直接模仿我的作品，往往在课题设计进行到最后阶段时，同学们会把自己的作品和我的作品放在一起"品头论足"，我以为这正是鼓励学生敢于怀疑权威、建立自信、验证教学效果的最佳时机。

从古到今，人类的教育事业就像接力赛一样传递下来，但愿我们能够成功地接好这一棒，再把它交给后来者。近几年来，设计教育界对基础教学越来越重视，对基础教学关注的背后实际上是在反思设计教育中的"治学之道"。中央美术学院、江南大学等院校把教学改革的成果发表在书刊上，引起了设计教育界的关注和讨论。本书的出版可以认为是在这场设计基础教学讨论中的发言。

叶丹
杭州电子科技大学
2005年6月
yedan@126.com

图书在版编目（CIP）数据

形态创造力　形态基础设计课程/叶丹著．—北京：中国建筑工业出版社，2005
（高等艺术设计课程改革实验丛书）
ISBN 7-112-07665-X

Ⅰ．形… Ⅱ．叶… Ⅲ．造型设计—高等学校—教学参考资料　Ⅳ．J06

中国版本图书馆 CIP 数据核字（2005）第 088524 号

责任编辑：陈小力　李东禧
装帧设计：叶　丹
电脑排版：李春荣
责任设计：孙　梅
责任校对：刘　梅　王金珠

高等艺术设计课程改革实验丛书

形态创造力

形态基础设计课程
Form Creative Power

叶　丹　著

*

中国建筑工业出版社出版、发行（北京西郊百万庄）
新华书店经销
北京中科印刷有限公司印刷

*

开本：889×1194 毫米　1/20　印张：6⅖　字数：200 千字
2005 年 8 月第一版　2005 年 8 月第一次印刷
印数：1—3000 册　　定价：**39.80** 元
ISBN 7-112-07665-X
（13619）

版权所有　翻印必究
如有印装质量问题，可寄本社退换
（邮政编码　100037）
本社网址：http://www.china-abp.com.cn
网上书店：http://www.china-building.com.cn